世界名畫家全集　何政廣主編

格里斯 Juan Gris

陳英德、張彌彌◉合著

藝術家出版社

立體主義繪畫大師

格里斯

Juan Gris

陳英德、張彌彌◉合著　何政廣◉主編

藝術家出版社

目 錄

前　言

　　在西方美術史上，一九一二年是廿世紀藝術的一個轉捩點。這個時代立體主義已達到高峰，蒙德利安進入新造形藝術之境，杜象創作〈下樓梯的裸女〉，德洛涅發表「窗」組畫，立體主義畫家格里斯（Juan Gris，本名 José-Victoriano González，1887～1927）即在此時嶄露頭角，於巴黎的獨立沙龍中舉行首次個展。另兩位立體派畫家格列茲與梅占傑合著《立體主義》問世。

　　立體主義運動發生於一九〇九至一九一四年，格里斯、畢卡索、勃拉克、勒澤同為主要推動者。此派畫家打破傳統的體積概念的堅實，把自然形體分解為幾何切面，使它們互相重疊，以塊面表現，創造出一種新的面體結構造形語言。

　　在立體主義代表畫家中，格里斯與畢卡索身分相同，皆出生西班牙，後來移居法國。格里斯說：「我不是有意識地根據考慮採取立體主義，而是在一種精神裡工作著，導致我走進了這個行列。……由於反對印象派畫家運用流逝的元素，立體派尋找較為鞏固的成分。……所謂的立體派美學的元素，透過造形手段已固定下來了，昨日的分解，已轉變成為客體與客體自身之間的關係的綜合。」從這段話可以瞭解，格里斯的立體派繪畫是從分析的轉變為綜合的立體主義。他的藝術是一種綜合的藝術，一種演繹的藝術。

　　格里斯出生於西班牙馬德里。一九〇二年入馬德里美術工藝學校學習。一九〇六年赴巴黎，認識畢卡索、阿波里奈爾與賈科普等人。早期他的繪畫在光色上富於抒情裝飾趣味，作了不少這種趣味的靜物畫。一九一〇年開始創作立體主義繪畫，一九一二年參加巴黎獨立沙龍，並參加此年十月在巴黎勃依西畫廊舉行的立體主義黃金分割首次展覽，同時參展者有畢卡比亞、杜象三兄弟和克普卡等二百多幅作品。此時格里斯的繪畫基本上採用實物貼裱技法。一九一三年繪畫顏料中混合砂與灰作畫，一九一六年開始進入建築的構成時期，一九一九年著手一連串的「小丑」、「皮也羅丑角」題材，以幽默風趣從事立體主義造形，畫面人物雖穿著紳士服裝，但表情滑稽。一九二〇年以後晚年作品，開始探索極端簡化形象的手法，在抽象單純化的精妙造形中融入詩的情趣。

　　吉他、樂譜、桌布與窗框景色經常出現在他的畫面中，往往運用表面無光的顏料、基本的色塊，表現一種建築結構感，統一在各種明度的棕色裡，帶有西班牙土地的色調。超現實主義詩人愛呂雅對他的作品讚譽備至。

　　格里斯被推崇為立體主義指導者之一，與畢卡索、勃拉克等同樣對立體主義運動的發展，佔有重要貢獻地位。

何政廣

2003 年 4 月於藝術家雜誌社

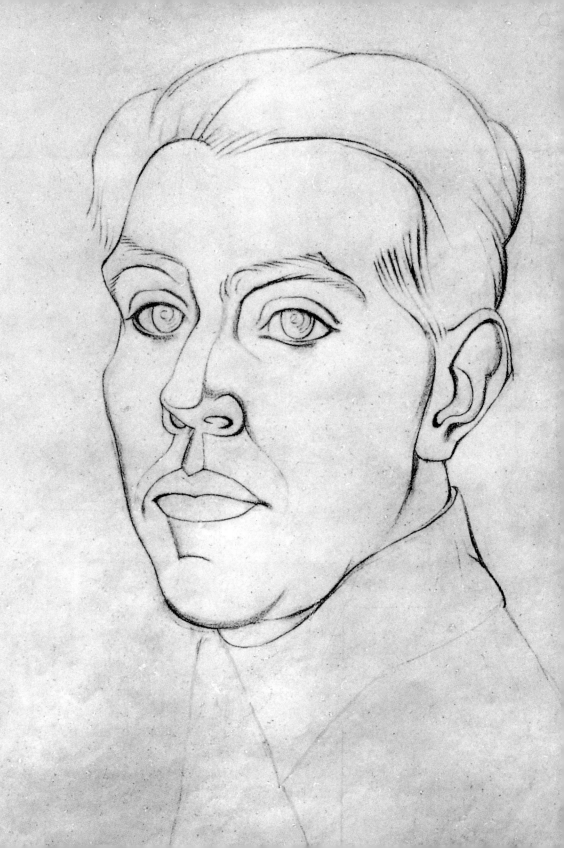

立體主義繪畫大師——
格里斯的生涯與藝術

　　璜・格里斯（Juan Gris，1887～1927）十九歲由馬德里來
到巴黎時，塞尚的回顧展已於一九○四年的秋季沙龍舉行過。
比格里斯年長六歲又早六年來到巴黎的畢卡索，已先一步認識
塞尚，於一九○六年的多天到一九○七年的多天畫出受塞尚影
響的〈亞維儂的姑娘們〉。一九○八年，來自阿弗城的畫家勃
拉克以及較後其他法國畫家如德朗、梅占傑（Metzinger）、格
列茲（Gleize）、德洛涅和勒澤，也開始悄悄自塞尚晚期的油畫
與水彩畫中借鏡，繪出他們早期的畫作。他們於一九○九年開
始參加秋季沙龍與獨立沙龍，引起注意，這是「立體主義」繪
畫的開始。立體主義首次聚合與具體的展出是一九一一年的獨
立沙龍，畢卡索與勃拉克沒有參加，自一九○八年起擁護畢卡
索與勃拉克繪畫路線的德朗也沒有參加，而格列茲、梅占傑、
德洛涅、勒澤等人則推出重要作品參展。晚到巴黎幾年的格里
斯則要等到一九一二年才參與第二次「立體主義」在獨立沙龍
的團體展出。

格里斯　自畫像
1921年　鉛筆、紙
33.5 × 25cm
巴黎私人收藏
（見前圖）

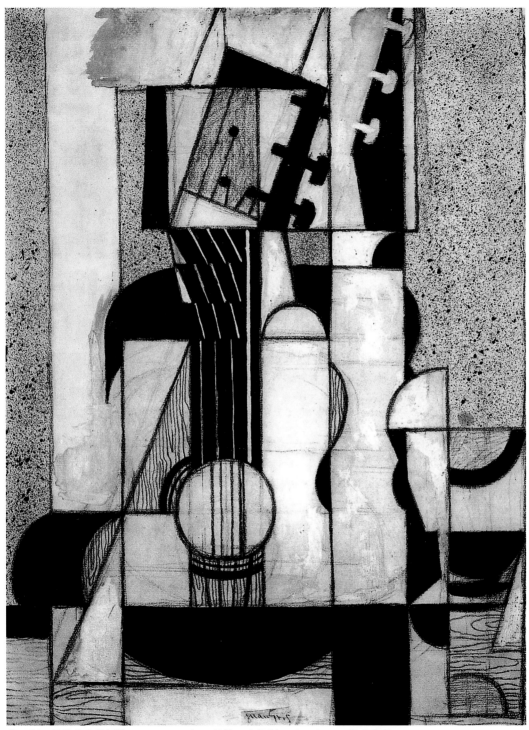

格里斯　伴著吉他的靜物　1912～13年　鉛筆、水粉彩　42×31cm　私人收藏

格里斯　男子頭像　1912～13年　油彩畫布　37.6×50.4cm　古根漢美術館藏

格里斯與立體主義

　　「立體主義」（Cubisme）這個辭語，又如「野獸主義」可以說是藝評家路易・烏塞爾（Louis Vauxcelles）給出的名稱。一九〇八年他談到勃拉克的繪畫時，說那是由一些「小立方體」組構的。次一年，他再論勃拉克的繪畫時又用了「立方體的奇怪東西」來形容。而較後馬諦斯在談到勃拉克的畫時，也說那是由一些「小立方體」組成。「立體主義」則是一九一一年詩人居庸姆・阿波里奈爾第一次在刊物上提出，從此這個辭語成立。

　　阿波里奈爾在一九一二年寫有「立體主義之始」，一九一三年又寫出「立體主義畫家：美的沉思」；而在一九一二年詩人安德烈・撒爾蒙（André Salmon）寫《法國年輕繪畫》一書，其中一

格里斯　酒瓶和瓦壺
1911年　油彩畫布
55×33cm
奧杜羅，庫拉－穆勒國
立美術館藏（右頁圖）

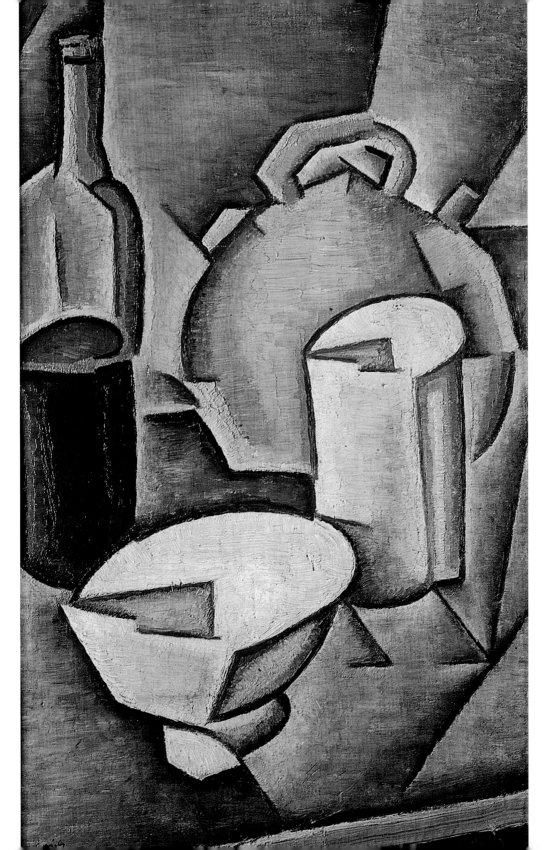

格里斯
杯裝啤酒和撲克牌
1913年　油彩畫布
24 × 19cm
第戎美術館藏

篇論了「立體主義」；一九一二年畫家格列茲、梅占傑合寫了「論
立體主義」，這些都是最初談論立體主義的文章。除此，他們都
曾在重要報刊，如《不妥協》、《時報》、《日報》、《巴黎夜
會》等評介立體主義的繪畫，並且定期召集畫家、批評家、作家
聚會，談論立體主義繪畫與詩、科學、幾何學、空間等等的關係
的問題。立體主義運動漸行壯大。

　　立體主義前後也招募到新兵，如勒‧弗弓尼爾（Le
Fauconnier）、拉‧弗雷斯內（Roger de la Fresnaye）、馬庫西斯（Louis

Marcoussis）、杜象三兄弟：傑克‧威庸（Jaques Villon）、雷蒙‧杜象‧威庸（Raymond Duchamp Villon）及馬塞爾‧杜象（Marcel Duchamp）、洛特（Lhôte）、畢卡比亞（Picabia）及克普卡（Kupka），這些人中的大部分後來加入「黃金分割」團體，且成為「碧托」派的成員，與在「洗濯船」（Bateau-Lavoir）的文藝人士形成對立。

格里斯來巴黎後不久住進「洗濯船」畫室，受到畢卡索的薰陶，但要等到一九〇九年才正式作畫，卻在極短的時期晉升為重要的立體主義畫家。較後，畢卡索放棄所創的立體主義，勒澤轉向機械審美的追求，德洛涅走迴旋形同時性繪畫，畢卡比亞向達達及隨後的時潮躍進，格列茲和洛特因畫得流暢而失去立體主義繪畫的精神。

只有格里斯在一生十七年的創作中承接了立體主義的基本風貌，雖然最後在畫面上也漸離立體主義，但他自認他的立體主義精神已融於繪畫之中。今天，當人們談到立體主義的主要畫家，繼畢卡索、勃拉克之後，必然要論到的便是璜‧格里斯。

自馬德里到巴黎

璜‧格里斯原名荷塞-維克多利安諾‧貢扎雷茲（José-Victoriano González），一八八七年三月廿三日生於馬德里的一個富商人家。父親原籍加泰蘭，母親伊莎貝‧佩雷茲來自安達盧西亞。父親格雷哥里歐經營高級用品，諸如英國的紙類、維也納青銅和皮革製品，有著高階層的顧客，他特別是當時攝政王后的用品供應商。荷塞在貢扎雷茲家的十四個孩子中排行第十三，眾多姐妹之外只有一個哥哥，自孩童時期與母親和褓姆一起拍的照片中，可看出荷塞的童年備受呵護寵愛。

在初級學校受教育時，荷塞即表現了對繪畫濃厚的興趣，稍長進了一所手藝和工業技術學校，這對他以後成為畫家很有助益。十七歲那年，荷塞到一個私人畫院習畫，這與父母親的期望相違，因為哥哥再不久就要成為工程師，他原也可以繼續技術、製造業的學習，卻偏轉往藝術的方向。荷塞進的私人畫院，是一

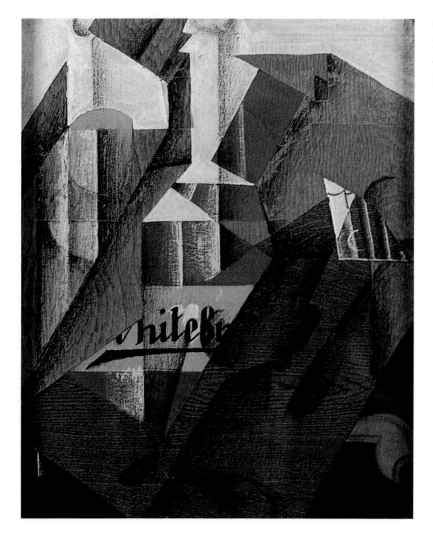

格里斯　有瓶子的靜物
1914年　紙剪貼、畫布
46 × 38cm
巴黎私人收藏

位來自馬拉加的畫家荷塞 - 瑪琍亞‧卡邦湟羅所主持，卡邦湟羅曾
於一八八一年與一八八五年獲得繪畫首獎，他很可能是七年之前
的畢卡索，也是十七年之後達利的教師。

　　荷塞‧貢扎雷茲，這個繪畫學生搬離父母，跟一個後來成為
插畫家的恩利克‧埃榭瓦利亞，又名埃榭亞的同學共租一間相當
大但簡單的頂樓畫室。這時圍繞他的朋友有日後的藝評家彼托‧
賓宙、畫家瓦斯貴茲‧迪亞茲，還有來自慕尼黑的捷克人喬治‧
卡爾斯和德國人威利‧傑哲，他與這些朋友保持信實的友誼，這
是他天生溫厚的性情所致。這時，透過各大城市接續舉辦的世界

格里斯 為《美利加靈魂》
所作插圖 1906 年

博覽會的傳播，新藝術在整個歐洲散佈開來，而各地有關新藝術的雜誌也陸續冒現，如巴塞隆納的《Juventut》、慕尼黑的《年青時代》（Jugend）、維也納的《春之祈願》（Ver Sacrum）、布魯塞爾的《現代藝術》（L'Art Moderne）、倫敦的《工作室》（The Studio）、義大利的《市集》（Emporium）、巴黎的《藝術與裝飾》（L'Art et Décoration），以及國際性的期刊《全面》（PAN）和《極簡》（Simplicissimus），這些雜誌助長藝術革新的風氣。在馬德里，年輕的文藝愛好者都注意到這種時新的潮流，形成很富創造性的藝術團體，如 L'Ateneo，荷塞都留心到這些。

已離家獨立的荷塞，為了要賺取生活費用，他接受插畫的工作，很快地他便接到了第一個重要的訂件，為秘魯詩人桑托斯·邱卡諾的詩集《美利加靈魂》作了近七十幀的素描插圖，其中兩幅做為封面。這書於一九〇六年的春天出版，讓這位年輕的藝術家受到注目，而獲得為馬德里最著稱的新藝術雜誌《白與黑》與《馬德里喜劇》作插圖的機會。這最早的表現不容忽視，從這些素描中可以看到藝術家十分在意素描的完成度，其中某些吉他的圖像可以在十餘年後的創作中看到。

一如許多文藝工作者為了要突顯自己的身分，要避開一個大家太常用的姓名，荷塞-維克多利安諾·貢扎雷茲將自己的名字改稱為璜·格里斯（Juan Gris），加泰蘭文與法文的 Gris 是「灰色」的意思，只是在加泰蘭文中讀為「格里斯」，法文讀為「格里」，法文「灰色」用為陰性形容詞時才讀為「格里斯」（Grise）。

這個時期，一些西班牙的年輕人紛紛到巴黎求發展，比如璜·格里斯後來在巴黎認識的同鄉畢卡索，早在一九〇〇、一九〇一年就已到巴黎，他的朋友迪亞茲也已去了巴黎，其來信所述讓格里斯心嚮往之。一九〇六年，璜·格里斯參加西班牙全國美展，然六月卅日開

幕時，他並沒有上榜於獲獎的名單，使之頗為失望，覺得在西班牙繪畫前途黯淡，而插畫的生涯又是次要的。再則，格里斯此時面臨兵役問題，但他性喜和平，對於所有軍伍之事嫌惡有加。做為家中的幼子原可依當時的習俗顧人代服兵役，但此時曾是富裕的家已破產，無力如此處理。又據朋友私下傳稱，格里斯愛上一位西班牙王族，且是十分天主教思想的女子，他無法如願獲得佳人傾愛，就此下了決心離開他的出生地西班牙。

這個抉擇也十分令格里斯為難，因他拒絕入伍，不服從西班牙國法，讓他將永遠受禁返回西班牙，但他還是選擇離開。一九○六年夏天，他四處張羅籌錢，好買一張由馬德里到巴黎的火車票，以及他到巴黎最初的基本生活費。他賣掉所有的衣物家當，甚至他畫室中的舊床墊。一說他婉拒了父親為他買火車票的心意，卻接受了姐姐安東妮亞塔的協助（安東妮亞塔一生都是他的大救援），格里斯總算籌足可以離鄉的一筆款項。

璜‧格里斯對自身的才能有相當的信心，他揣測自己離開出生地到現代巴比倫城的巴黎應可找到棲身之所。就在十九歲半的時候，一九○六年九月底，口袋裡夾著十六法郎，格里斯自馬德里乘火車到達巴黎的奧塞車站。他的朋友瓦斯貴茲‧迪亞茲在站上等他，迪亞茲把他帶到離蒙馬特不算遠的勾瀾庫旅舍，在自己的房間對面為格里斯訂下一室。迪亞茲與旅舍商量好，格里斯一個月以後才付房租，同樣地，他們光顧的附近小飯店也可暫時賒賬，由於這位馬德里時代的畫畫同好之助，格里斯一到巴黎才不致陌生，在這個設備十分簡單的旅舍，窗外望出是巴黎北邊不甚愉快的區域，然周圍住有一群聯繫十分緊密的西班牙藝術家，格里斯也就不感失落。究竟這被稱為明光之域的巴黎有它迷人之處，巴黎似乎就是格里斯夢想的那樣，在這樣的城市裡，一切其他的願望又似乎都可達成。

開始「洗濯船」的日子

巴黎十八區蒙馬特的小丘上，拉維孃街（rue de Ravignea）後

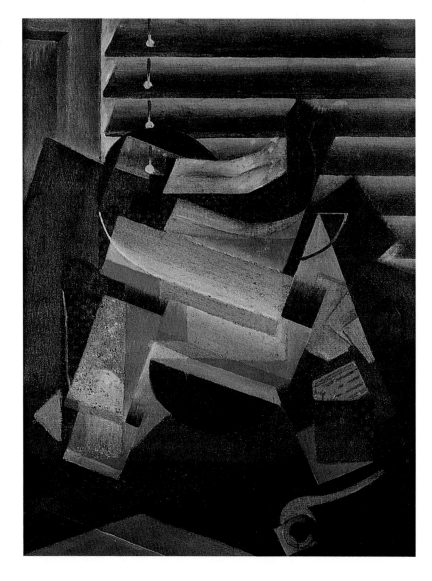

來改稱爲愛彌爾・固兜廣場十三號，一八八九年業主在那裡設置
了一排畫室，叫它是「倒楣藝術家的窩」。主屋只有地面層，但
連著加盧街這邊的一棟三層樓房。這些房屋的進門口前是一廣
場，鋪著高低不平的石塊，種有野栗樹，幾條可以供人休息的長
板凳。由下面的阿貝斯廣場上來，需爬小斜坡和石階，要費一點
小力氣。很奇怪地，這些房屋一進門要下樓梯，才能到各畫室
去，一切設備十分粗略，尤其沒有衛生設備，一個水龍頭要供給

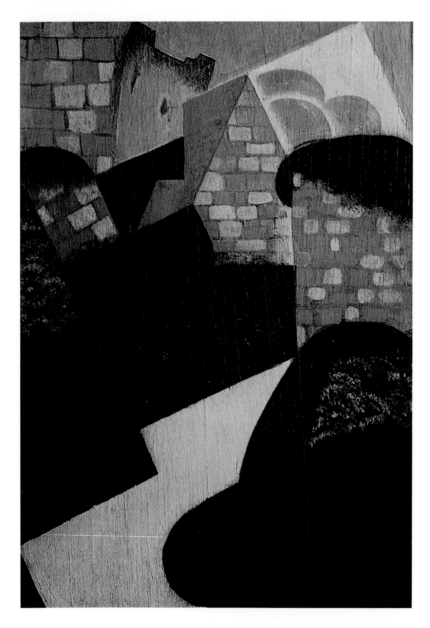

格里斯 風景
1916年 油彩畫布
55 × 38cm 巴黎路易
斯‧雷里畫廊藏

卅幾個畫室的人用，沒有瓦斯、沒有電，洗後的衣服要掛在窗子
上晾曬，一九一一年住進這裡七號房的詩人馬克斯‧賈科普
（Max Jacob）因此稱這些樓屋為「洗濯船」。

　　由於格里斯好同鄉迪亞茲的帶領，也算是守護之神的佑護，
格里斯得以住進這個稍後稱為「洗濯船」的一間畫室，位在進大

門的左邊，而畫室的門開向走廊，兩扇窗讓他可以看到拉維孃廣場，對面有一個簡陋的「梨樹旅店」（Hôtel du Poirier），義大利畫家莫迪利亞尼（Modigliani）剛住進此處。向窗前稍傾，可見一家名為「阿棕」（Azan）的飯店，格里斯以後常在那裡會見友人。

　　能住進這「倒楣藝術家的窩」算是幸運。雖然畫室中只有兩個破床，榻上放著兩個破底的墊褥，兩把繩草已鬆散的繩面木頭椅，一個小爐，一只小鍋，格里斯就在這簡陋、破舊、不舒適、不衛生的地方一住十五年，直到一九二二年，在那裡生活、畫畫，而成為立體主義的重要畫家。

　　為了讓畫室避免空蕩，有點溫暖之意，格里斯在牆上掛了一把十分好看的搖弦琴，上面有著精美的鑲嵌裝飾。他也掛了幾幅如希臘友人加拉尼斯和美國友人雷斯彼納斯的版畫，讓室內稍顯溫潤。幸而格里斯周圍的氣氛是熱鬧的，他畫室的前任住客是荷蘭野獸主義畫風的梵・鄧肯（Kees Van Dongen）；一九○四年起畢卡索住在走廊的另一端；一九○八年格里斯認識了莫迪利亞尼，他並為格里斯畫了像。格里斯的鄰居除畫家外也有文藝人，在稍後馬克斯・賈科普住進來的前後，也住進安德烈・撒爾蒙和彼爾・雷維第（Pierre Reverdy）。撒爾蒙在一九一二年著有《立體主義軼史》，為格里斯寫過數篇文章；雷維第是極傑出的立體主義詩人，一九一二年住到格里斯對面。他的一些詩集《散文詩》（1915）、《入睡的吉他》（1919）都由格里斯作插圖。格里斯

圖見 178 、172 頁在一九一六和一九一八年畫有賈科普和雷維第的素描畫像，一為炭精筆畫，一為鉛筆畫，可見到格里斯傳統素描的工夫。

　　格里斯住進「洗濯船」不久，認識一位喜詩文、愛好戲劇的金髮女子露西・貝蘭（Lucie Belin），兩人開始共同生活，一九○九年四月九日露西生了兒子喬治。畫商友人坎維勒追述那時他看到這個襁褓中的嬰孩被繫綁窗口，以便讓他呼吸新鮮空氣。露西・貝蘭為追求自己的演藝生涯，一九一一年把喬治帶到馬德里格里斯的姐姐和哥哥家中，請他們代養，自此離去。直到一九一三年，格里斯沒有交往別的女朋友。

廿世紀初重要的報章插畫家格里斯

　　剛到巴黎不久，迪亞茲即帶格里斯找到畫插圖的工作，如此格里斯很快地能自付生活的起碼所需，他自己也很滿意可以賣諷刺性的插圖到《張揚》和《見證》此類剛由漫畫家保羅・伊利勃創辦的雜誌。接著他得到《哈哈笑》、《錫罐樂》、《巴黎之聲》和《奶油碟》等雜誌的插畫工作，甚至在稍後也爲巴塞隆納的《Papitu》雜誌作插畫。這樣的工作格里斯持續了六年，後來的日子，格里斯沒有忘記這些報刊曾給他生活上的幫助，在許多畫中都多少透露一點這個時期的點滴追憶。

　　畫這種插畫通常畫思要快而敏銳，而且落筆也得要快。格里斯開始時才廿歲，已顯示了他是操持鉛筆或墨水筆的老手，而且對當時國際政治情勢也十分了解。但對這種政治諷刺，畫家從沒有過度清楚說明，格里斯向來有一種高貴的情操，他依自己的審美趣味把該說的點到爲止。他的這些插圖作品顯示了他與德國《極簡》雜誌的風格有共通之點，這個雜誌可說是當時「年輕風格」的審美最典型的代表。這樣的插圖風格簡言之是輪廓線簡潔，有時帶稜角，著重線條，而非量感的表現，以一種自由的筆法來表現人物的姿態，讓人想起羅特列克的畫。

　　爲報刊作插畫的工作中，格里斯認識了來自希臘的加拉尼斯，他比格里斯年長五歲，在雅典的中學打下很好的數學基礎，得以運用幾何形作畫，十分邏輯又清明，喜用線條甚於色彩。格里斯對他觀物的態度很有共鳴，這也許是格里斯開始繪畫創作之時很快能掌握幾何形的原因之一。總之，格里斯的這些工作，對他來說是有益無損的，除了解決經濟問題之外，也訓練他下筆流暢準確、畫思快速清晰，對他以後繪畫創作有基本的助益。

　　在同樣爲報刊工作的藝術家當中，格里斯是最多產的，六年中他在十七個期刊雜誌刊載了近五百件小圖，後來由雷蒙巴修勒發現並蒐集編彙，如此讓格里斯成爲廿世紀初葉最重要的報刊插畫家。這些插畫顯示了他是一個靈魂良善，又十分富幽默感的人，這種純潔又喜趣的心靈，格里斯一輩子都擁有。

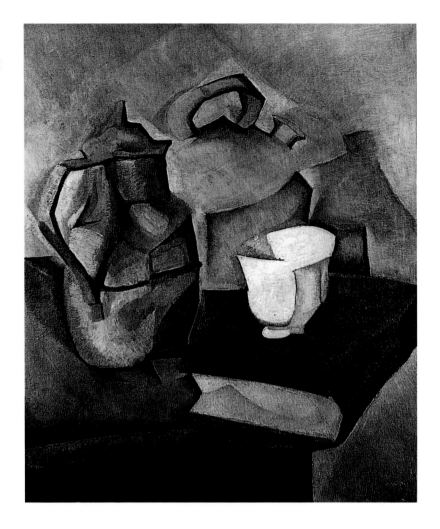

格里斯　有書的靜物
1911年　油彩畫布
55×46cm　私人收藏

開始繪畫

在「洗濯船」工作室圍繞著多位畫家與文藝人的環境，加上與
較年長的畢卡索的相處，格里斯很自然地想嘗試油畫，走向繪畫創
作之途。他寫信給在馬德里曾與他共租畫室的友人埃樹亞傾訴說：
「我開始覺得畫夠了插畫，但繪畫創作又令我害怕。」格里斯想望
作油畫已有些時日，但也由於敬畏兄長畢卡索，一直不敢放手去
畫，要等到畢卡索一九〇九年搬離「洗濯船」時他才投入繪畫。

圖見 171 頁　　我們看到格里斯一九〇九至一九一〇年的一張自畫像是炭精素

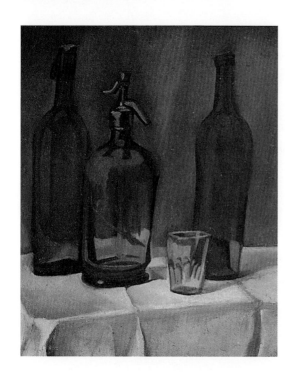

格里斯
虹吸管瓶與酒瓶
1910年　油彩畫布
57×48cm　私人收藏

描，漸而他經由水彩而進入油畫，一幅極罕有留下來的一九一○年
的油畫，是後來由他兒子喬治‧貢扎雷茲收藏的〈虹吸管瓶與酒
瓶〉，有著法國傳統靜物的風貌，但已另出格局，瓶子略壓扁、變
形，瓶與杯的影子以及桌巾褶紋的安排饒具韻律，褐色調的畫面均
和而略有動感，這畫顯示了格里斯日後繪畫發展的潛力。

　　一九一一年，格里斯畫了數幅油畫靜物，如〈有蛋和瓶子的
靜物〉、〈有書的靜物〉和〈酒瓶和瓦壺〉。第一幅涵蘊著一點　　圖見21、11頁
法國傳統如芳丹-拉圖、夏丹的古典，一點馬奈、塞尚的現代。第
二幅、第三幅則開始流露出所謂「立體主義」繪畫的意識，雖然
物象安排並非完全妥當，但整體已能完整控制，畫面淡雅清明，
卻顯出西班牙畫家朱巴蘭（Zurbaran）的孤單和莊嚴的味道。這是
格里斯一生繪畫的珍貴氣質。

　　第一位進入格里斯畫室的愛好者是一位過去馬戲班的小丑，後
來成了商人的克羅維‧撒勾特。他頭腦機靈，看出格里斯的這些最　　格里斯　有蛋和瓶子的
初靜物日後將有價值，可以買進以後轉售，當然也由於靜物的某種　　靜物　1911年　油彩畫
感覺觸動他。克羅維‧撒勾特成為格里斯畫作的首位贊助者。　　　　布　57.5×38cm　斯
　　　　　　　　　　　　　　　　　　　　　　　　　　　　　　　圖加特畫廊藏（右頁圖）

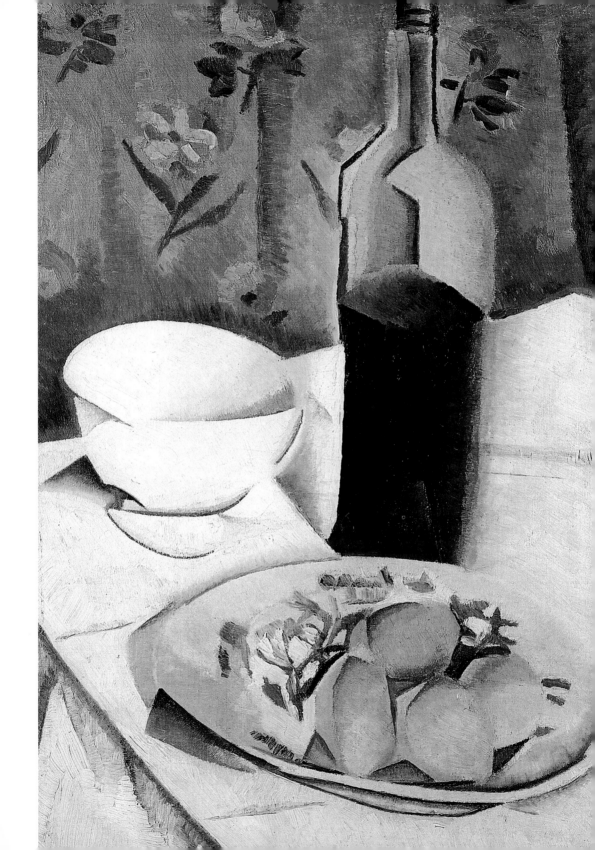

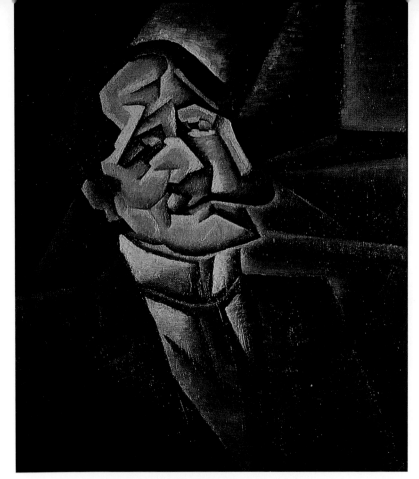

　　格里斯在一九一一年也有兩幅人物畫留下來：〈勒谷阿的畫像〉（抽菸斗的人）和〈摩理斯・雷納爾的畫像〉。兩個人物都似有光線投射其上，畫家因光所造成的明暗，把臉部肌肉和紋路強化分析爲塊面組構，突顯人物的立體感。

　　〈巴黎的房屋〉是格里斯一九一一年嘗試的風景畫，看起來像似西班牙多列多，而非巴黎的風味，有點表現主義而非立體主義的感覺。然而格里斯把畫面作塊面的處理，是傾向塞尙的幾何分析畫面。

　　在璜・格里斯剛到達巴黎之時，野獸主義達其頂峰，然而野獸主義的繪畫無甚約束，極其感性，與格里斯對繪畫先存的嚴謹與秩序的要求有異。而自一九〇六、一九〇七年起，畢卡索與勃拉克的繪畫，以及其後向塞尙借鑑的眾多年輕畫家在沙龍的表現，「立

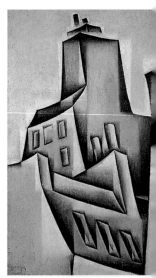

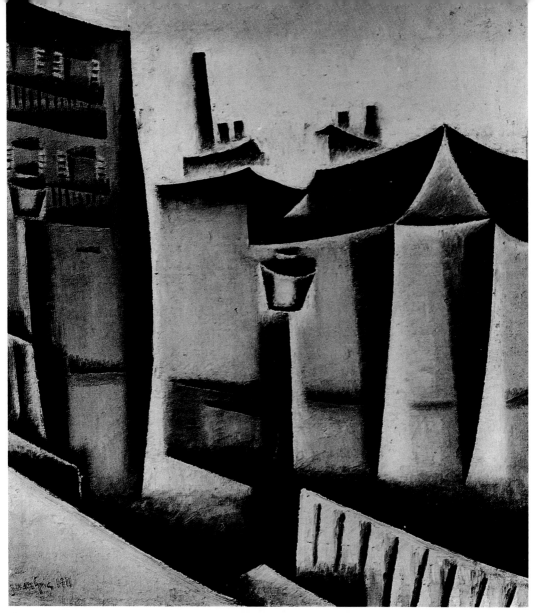

格里斯　巴黎的房屋　1911年　油彩畫布　40×35cm　漢諾威私人收藏

體主義」繪畫之名漸而浮現，又由於「洗濯船」中格里斯身邊的詩
人對這類繪畫的推擁，格里斯漸漸循著「立體主義」的方向走去。

接繫畢卡索與勃拉克的分析立體主義

畢卡索與勃拉克在一九一二年突然迅速地結束他們的立體分

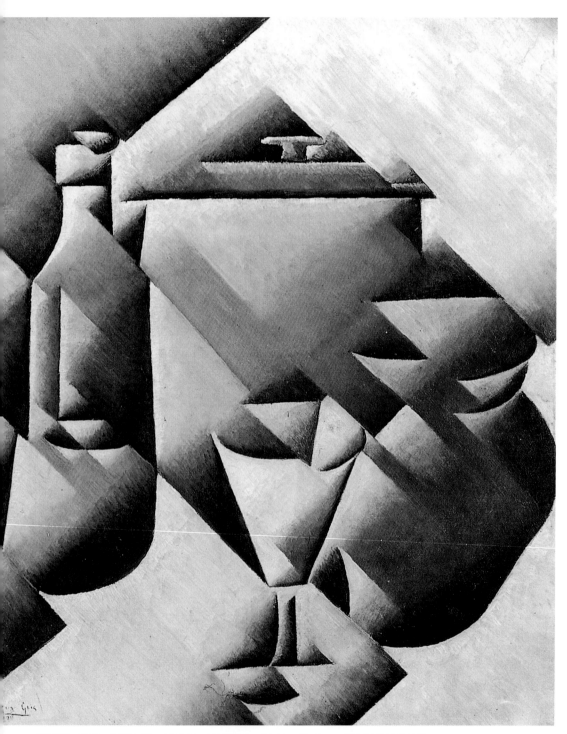

格里斯　瓦罐、瓶和杯子　1911年　油彩畫布　59.7×50.2cm　紐約現代美術館藏

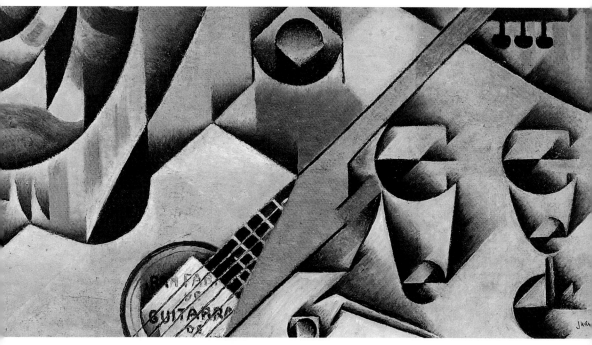

格里斯　班卓琴與杯子　1912年　油彩畫布　30×58cm　芝加哥私人收藏

析繪畫，就在此前一刻，格里斯趕來，勇猛接續而上。較之德朗、梅占傑、格列茲、德洛涅、勒澤，格里斯是立體主義的晚到者、後來的追隨者，但在一九一二年，他完整、嚴謹、引人探看，並誘人進入畫裡的畫作，讓他突顯光耀於眾人之上，並且自此發展，成為每一個階段都是熠熠有光的立體主義者。

　　一九一二年，格里斯的人物、風景、靜物呈示出兩類構圖，一類是幾何體面的結構，斜向的線和斜方體，曲線和短直線構成的不定形。似有光自一方來，向光面與背光面的細心經營，造出畫面各形各式的大小幾何體，這可說是借鏡自畢卡索與勃拉克，卻也似乎受著未來主義者如薄丘尼（Boccioni）等人的暗示。另一類以清晰直截的平行線與垂直線切割畫面，在畫分出的方形與長方形中，置上接近寫實或抽象幾何形的物象。

　　〈瓦罐、瓶和杯子〉是第一類的作品，格里斯一九一一年便畫
了，接著來的一九一二年的〈靜物：瓶子與刀〉、〈吉他和花〉、
〈班卓琴與杯子〉、〈瓶子與水壺〉等靜物，灰藍、灰褐、淺灰

圖見28頁

圖見29頁

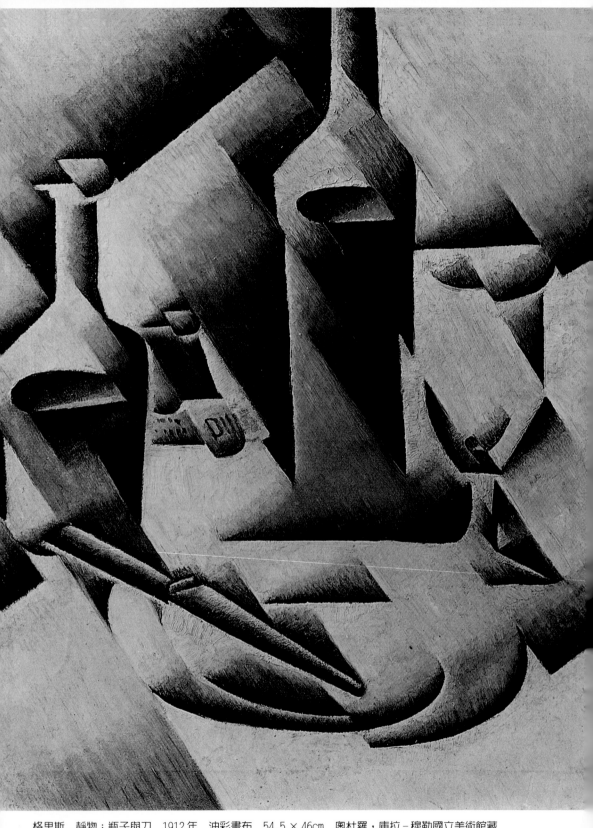

格里斯　靜物：瓶子與刀　1912年　油彩畫布　54.5×46cm　奧杜羅，庫拉－穆勒國立美術館藏

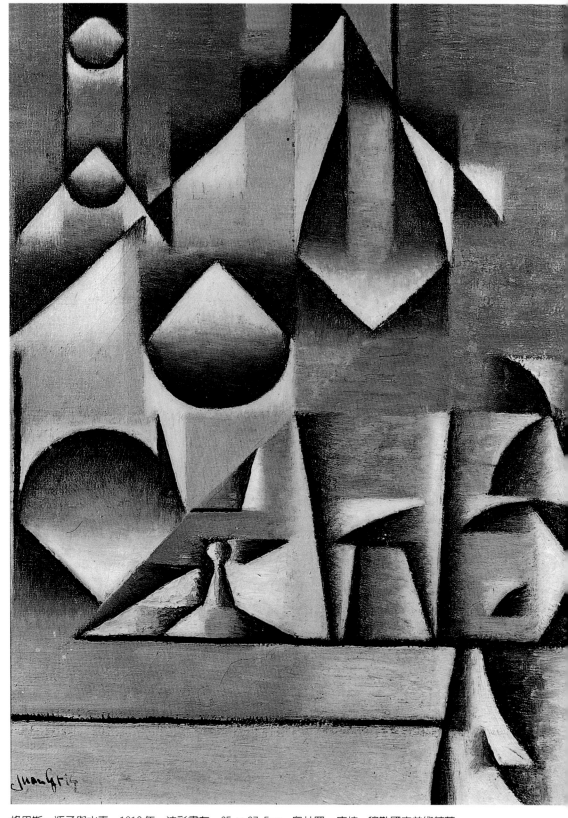

格里斯　瓶子與水壺　1912 年　油彩畫布　35 × 27.5cm　奧杜羅，庫拉－穆勒國立美術館藏

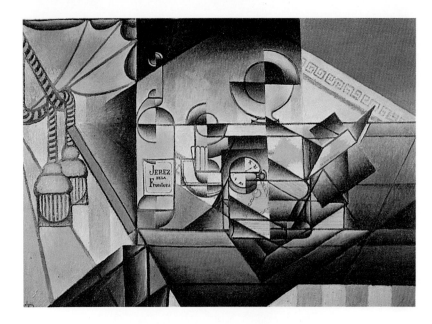

格里斯
錶和傑瑞茲瓶子
1912年　油彩畫布
65 × 92cm
巴塞爾私人收藏

綠，以及帶灰的橙色與鮭魚紅的灰調畫面，勻稱而卓絕。斜向的光
帶觀者進出畫面，不定形的凹凸面又引人深入畫中。格里斯曾表
示，立體主義對他來說，不是一種風格，而是一種精神狀態，確實
這些靜物可以說是格里斯潛隱、沉靜精神的外現。

　　〈畫家母親的畫像〉與〈畢卡索畫像〉是與上述靜物類同表現 圖見167頁
的人物畫。格里斯認為一幅立體主義的畫像還是要形似所畫的
人，確實，我們可以看到畫家母親伊莎貝夫人雍容貌美，曾是華
麗的婦人，當然這是畫家憑記憶追尋而畫，因他已闊別母親多
年。畢卡索則是在「洗濯船」相遇的同鄉，他欽敬如師長的人，
畫幅的右下端，格里斯寫上：「向巴布羅‧畢卡索致敬」，才在
其下簽上自己的名字。這幅一個西班牙加泰蘭人向安達盧西亞人
致敬的畫，是立體主義的一大傑作。

　　一九一二年，幾何圖面的構圖中，有一幅鉛筆素描的〈巴黎
風景〉，是格里斯向另一位立體主義畫家畢卡比亞的獻禮。格里
斯寫下「獻給我親愛的朋友畢卡比亞，以我全部的欽慕之情」。

　　〈傑曼妮‧雷納爾夫人〉、〈錶和傑瑞茲瓶子〉和〈咖啡室的
男子〉是格里斯一九一二年的另一類表現，一般認為沒有前一類
成功。傑曼妮‧雷納爾夫人的頭臉部有立體主義的處理方式，背

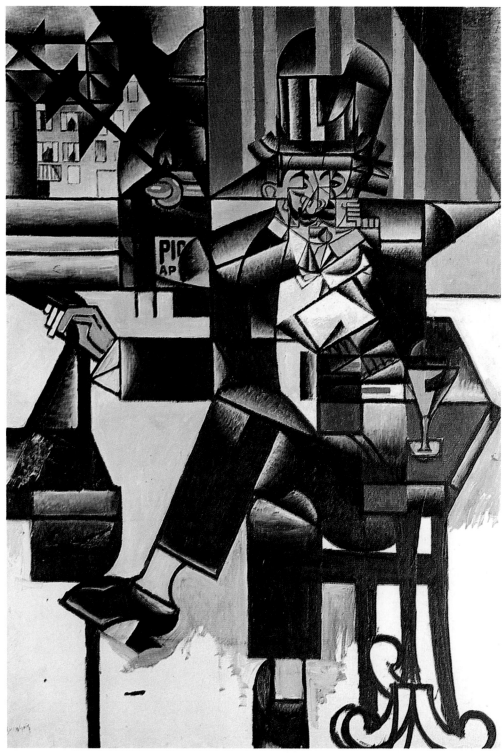

格里斯　咖啡室的男子　1912年　油彩畫布　122×88cm　費城美術館藏

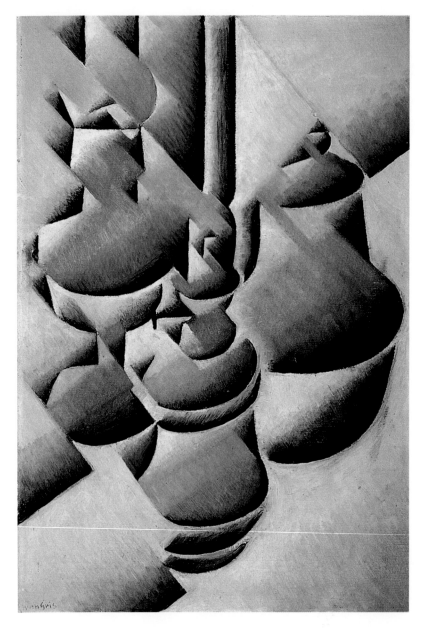

格里斯　靜物：油燈
1912年　油彩畫布
48 × 33cm
奧杜羅，庫拉－穆勒國
立美術館藏

景卻是平面構圖，兩者重疊，畫面較平，無以突顯特殊。〈咖啡室
的男子〉，高帽時髦，臉部與胸前的立體分析十分用心，卻嫌戲劇
化，著套服的手部與下身或流於平板。而畫上部背景的畫分與排
列，一邊繪有建築物和巴士的實景，另一邊是直線與斜線的平面建
構，相當豐富，但顯出畫面下部背景的空白，然稍有距離地看此

格里斯　盥洗台
1912年　玻璃、油彩、
畫布、粉彩紙
130 × 89cm　私人收藏
（右頁圖）

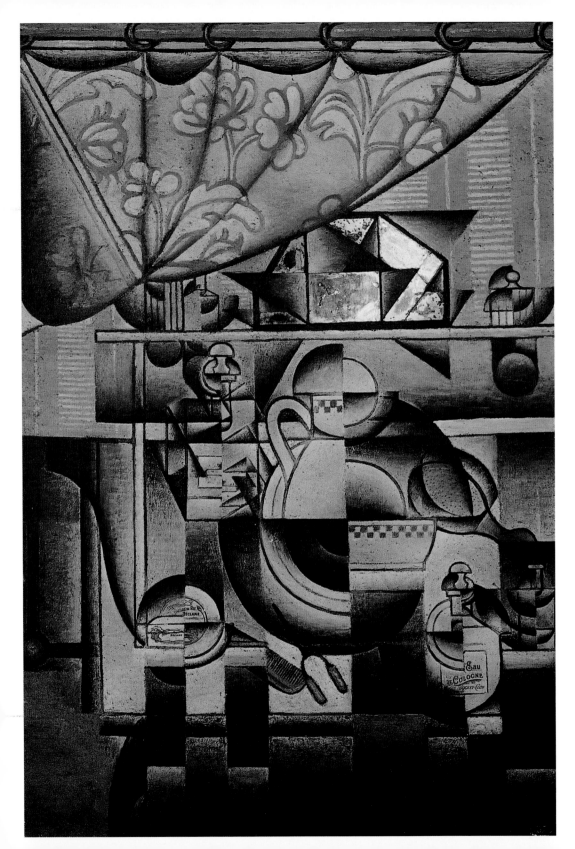

地看此畫，這片空白卻是地面的表示，引伸出畫面的景深。〈錶 圖見30頁
和傑瑞茲瓶子〉倒是十分妥貼的作品，垂直與平行線分割出的塊
面，比例優美，米黃、褐、棕色調的敷色平勻典雅，特別是畫作
下部褐棕色處直線斜線的相交，造出傾斜的立體感，使畫面免於
全然平面。左邊窗簾與帷帶是簡約的寫實，有人認為雖漂亮可
看，卻與其餘部分的立體精神有違。

　　一九一二年，格里斯正式參與了畫壇的活動，在春天的獨立
沙龍，他趕上立體主義的第二次群體展出。除畢卡索、勃拉克、
德朗沒有參加外，最初的立體主義者梅占傑、格列茲、德洛涅、
勒澤等人都在此顯身手。十月又加入了巴黎勃依西畫廊的「黃金
分割」團體展覽，與威庸、畢卡比亞、勒澤、洛特、馬庫西斯、
蘇維（Sue）、馬爾（Mare）、克普卡、拉・弗雷斯內、梅占傑、
格列茲等人共同展出。除此，三、四月間格里斯也送展巴塞隆納
的立體主義展覽。六、七月間又參加法國盧昂的團體展。

　　在某一方面性格怯於表現的格里斯，既然壯膽提作品正式參
加展覽活動，一定對自己的藝術已有相當的信心，展出之時的確
也受到矚目。他在一九〇八年，便認識了畫商坎維勒，由於展覽
的表現以及畢卡索的促成，一九一二年十月坎維勒簽給格里斯第
一紙專營合同。自此，他完全不再從事插圖工作，而專心從事繪
畫。這時格里斯可以天真自信地說：「我所作的可能是壞的大繪
畫，但是，這是大繪畫！」

一九一三年的多色綜合立體主義繪畫

　　畢卡索和勃拉克在一九一三年斷然地把立體主義的分析表現
轉化為綜合的表現，剛冒現於立體主義行列中的格里斯，緊接著
也朝綜合的方向走去。綜合立體主義的繪畫裡，物象從未被排
除，但畫家將其視為空間中互為關係的形，透過他的特殊造形手
法，將物象顯示於畫面，呈現出形的平面的、多色的建構。

　　格里斯一九一三年繪有〈三張撲克牌〉、〈小提琴與高腳 圖見41頁
杯〉、〈聖 - 馬托雷的書〉、〈葡萄〉、〈小提琴與吉他〉、〈伴 圖見37～40頁

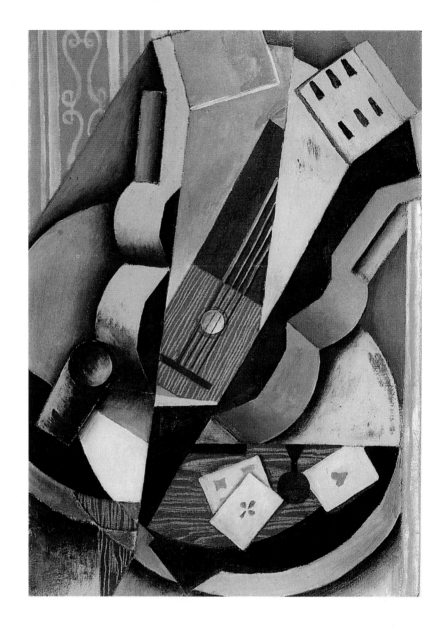

格里斯　三張撲克牌
1913年　油彩畫布
65 × 46cm
伯恩美術館藏

圖見41、42、47頁　著吉他的靜物〉、〈啤酒杯和牌〉和〈吉他〉等靜物，顯示他在
綜合立體主義畫上的開拓。

　　雖然玩笑地說自己所作的可能是壞的大繪畫，但格里斯自信
也確實是走在大畫的路上了，而且他更重拾大繪畫失去的處理靜
物的路徑。這種探尋讓格里斯把立體主義帶入令人信服尊敬的局
面。一九一三年的靜物畫中多次出現了小提琴、吉他、樂譜、杯

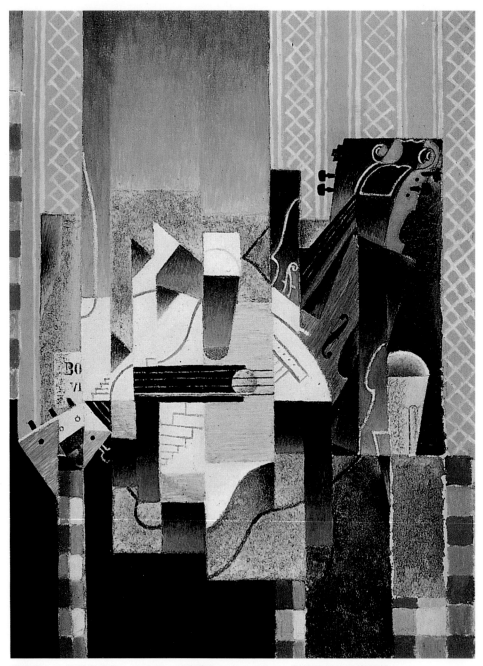

格里斯　小提琴與杯子　1913年　油彩畫布　81×60cm　馬德里當代美術館藏

格里斯　聖－馬托雷的書　1913年　油彩畫布　46×30cm　巴黎私人收藏（右頁圖）

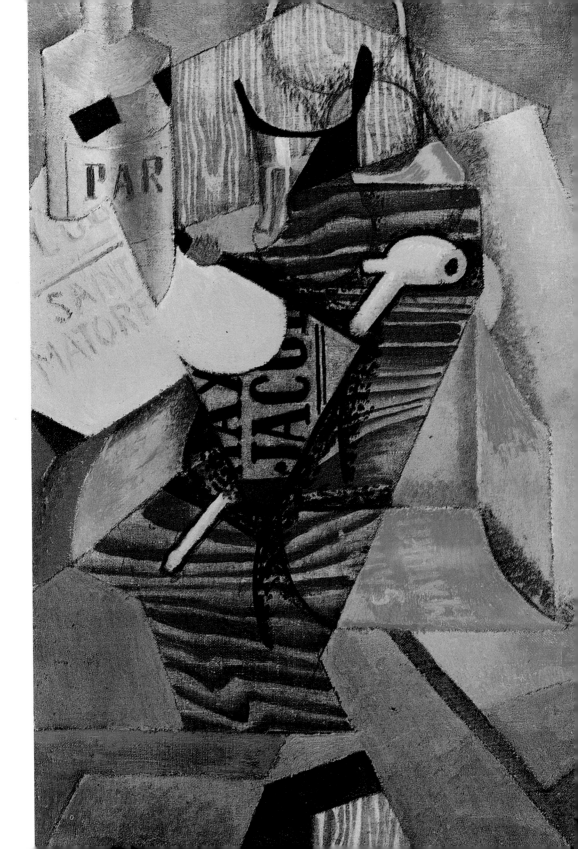

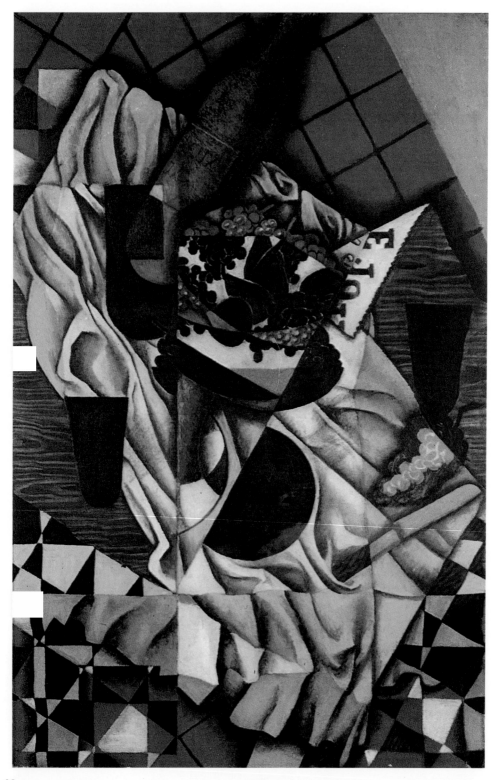

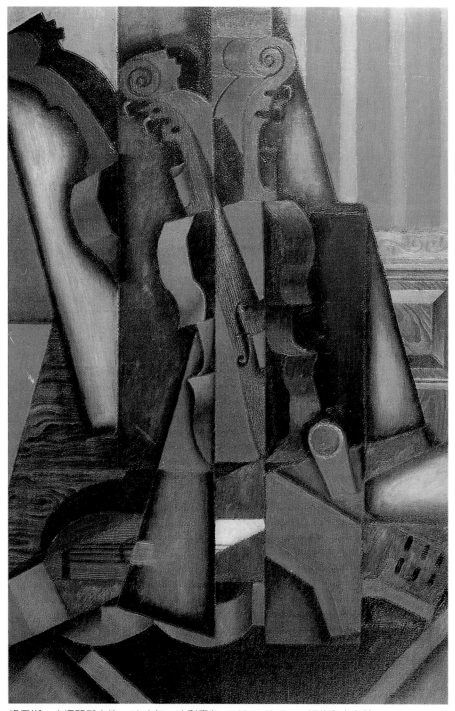

格里斯　小提琴與吉他　1913年　油彩畫布　100×65.5cm　紐約私人收藏

格里斯　葡萄　1913年　油彩畫布　92×60cm　巴黎私人收藏（左頁圖）

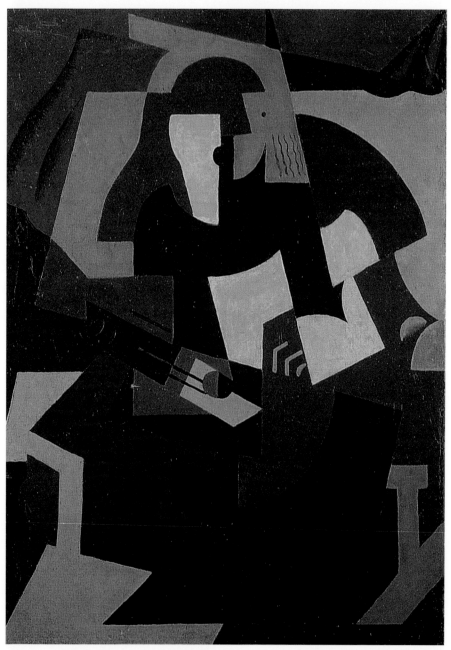

格里斯　小提琴與吉他　1913 年　油彩畫布　81 × 60cm　馬德里索菲亞國家當代美術館藏

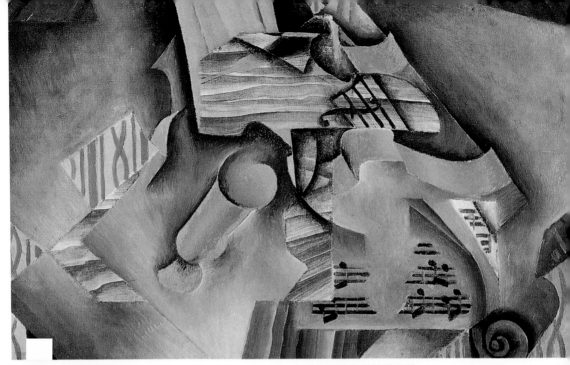

格里斯　小提琴與高腳杯　1913年　油彩畫布　46×73cm　巴黎國立現代美術館藏

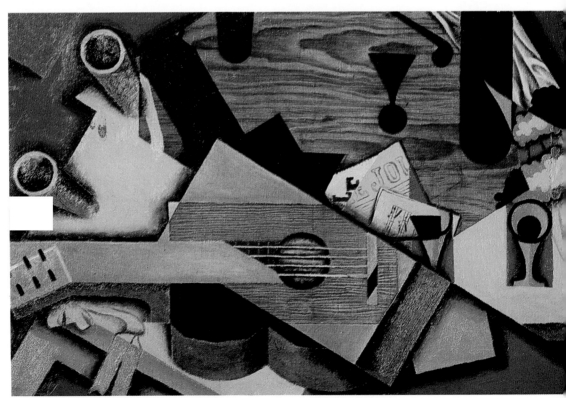

格里斯　伴著吉他的靜物　1913年　油彩畫布　65×100cm　墨西哥私人收藏

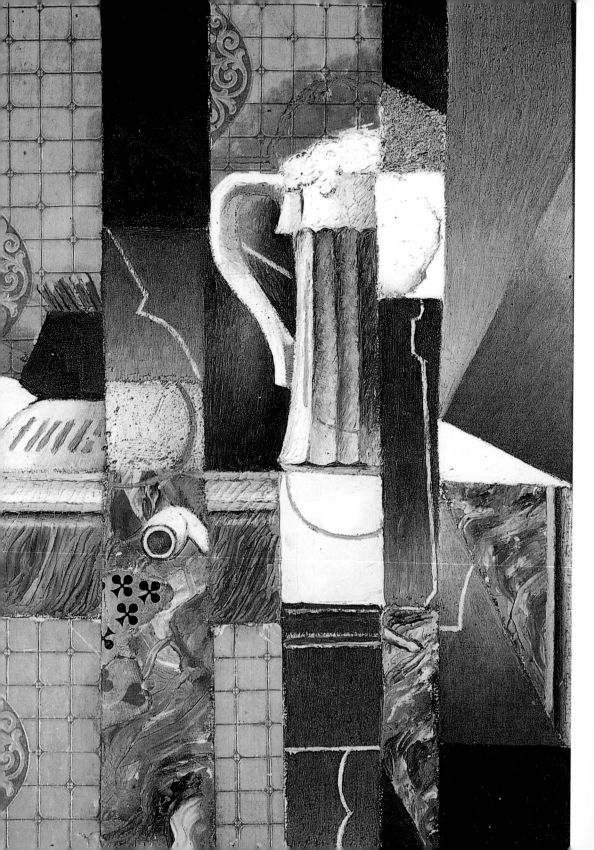

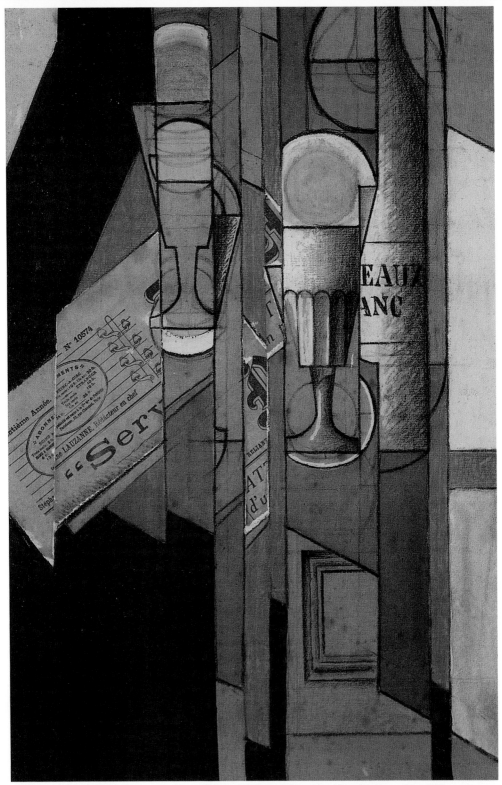

格里斯　杯子、報紙與酒瓶　1913年　剪貼、水粉彩、水彩、紙　45×29.5cm　私人收藏
格里斯　啤酒杯和牌　1913年　油彩、紙、畫布　61×50cm　俄亥俄，哥倫布美術畫廊藏（左頁圖）

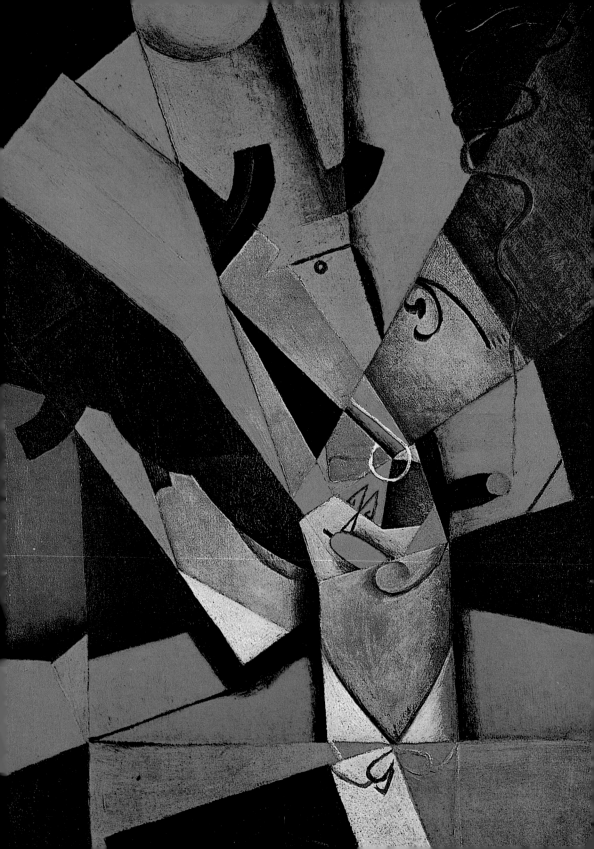

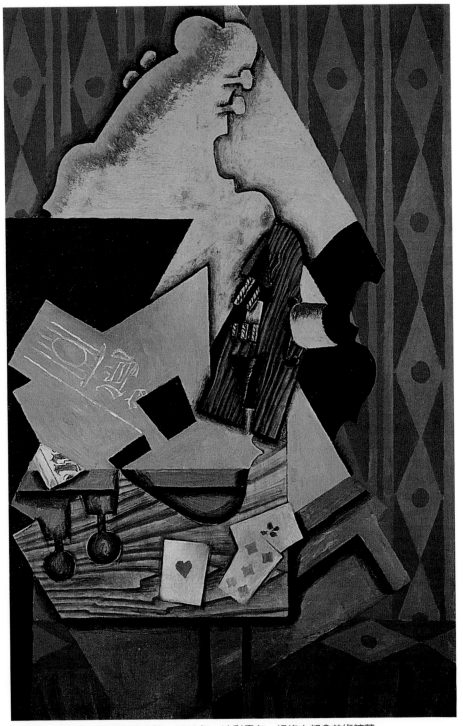

格里斯　桌上的小提琴與撲克牌　1913年　油彩畫布　紐約大都會美術館藏

格里斯　抽菸的人　1913年　油彩畫布　73×54.5cm　私人收藏（左頁圖）

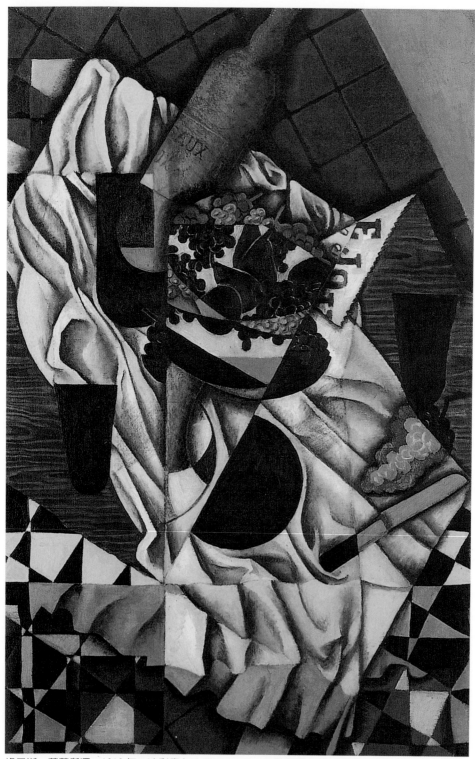

格里斯　葡萄與酒　1913年　油彩畫布　92.1×60cm　紐約現代美術館藏

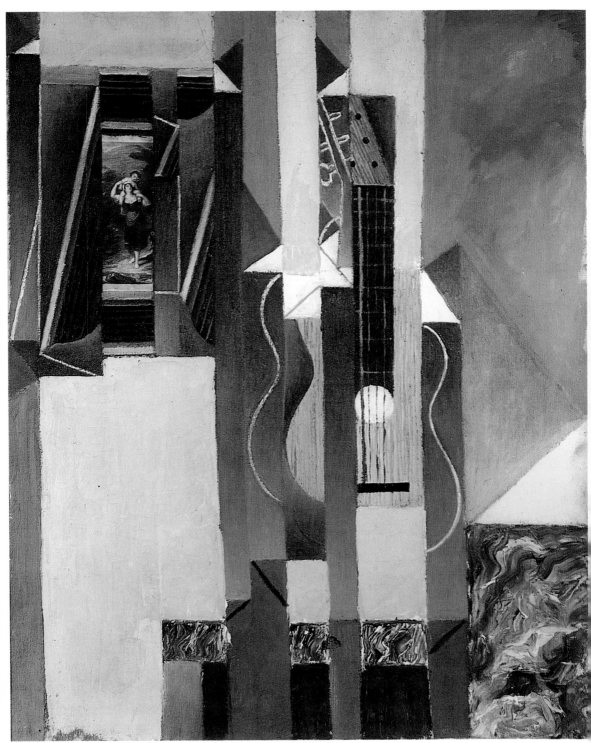

格里斯　吉他　1913年　油彩、紙、畫布　61×50cm　巴黎私人收藏

子、罐子、菸斗、撲克牌、書的封面、報紙的刊頭，乃至牆、地的瓷磚，以及紋路顯見的木板。這些物象在這一年格里斯所追求的立體主義的畫面上都呈平面，或物象部分面現形，或作切割幾何形，這些形，邏輯地、條理地安排於畫面，而非出於任意的狂想。立體主義不是一種遊戲，至少格里斯沒有在雙手間把立體主義變成一種遊戲。

一九一三年，格里斯的繪畫一反一九一二年的淡雅、近單色調風格，再轉為多色的、強烈的色彩呈現。乍然看來，令人一驚。仔細審察之後，除〈小提琴與高腳杯〉一畫特別鮮豔外，其餘畫面，在炫亮的紅、橙、黃、綠、紫上都有暗色塊，或沉暗的色線壓鎮。〈三張撲克牌〉用極暗的紫，〈聖－馬托雷的書〉用藏青，〈葡萄〉用深藍與黑，〈小提琴與吉他〉與〈伴著吉他的靜物〉用黑色，〈啤酒杯和牌〉以深褐與黑，〈吉他〉則用暗藍與深赭。如此畫面莊重了，物象神聖化了。與畢卡索和勃拉克同期的畫相較，我們看到格里斯更實在、沉著的結構，一種更內斂、神祕的秩序。

格里斯邁向綜合立體主義繪畫的這一年，一位法國中西部杜然地方的費南德・厄爾潘，大家都叫她喬塞特的女士，進入他的生活，這是一位藝術家十分美好的伴侶，雖然他們日後也免不了有如多數伴侶們的爭吵，但二人協契配合，格里斯能在物質上給喬塞特相當的安全感，喬塞特也讓格里斯得有生活上的溫柔。

這一年的八月至十二月，格里斯與喬塞特到近喬塞特家鄉的塞瑞去小住。馬諾羅（Manolo）和畢卡索也去了，我們可以想見三個西班牙人是如何地高談藝術，可惜沒有紀錄留下來。不過可以想見畢卡索總是冒出心血來潮的俏皮話來，一語帶過藝術，馬諾羅粗暴地打趣揶揄藝術，而格里斯則頗正經地強調他新近在理論上的鑽研。

自塞瑞回到巴黎，格里斯繪製了兩幅塞瑞的風景：〈塞瑞的景色〉與〈塞瑞的屋舍〉。這兩幅綜合主義的風景，觀者意見不一，有人認為較之格里斯的靜物，在高度深度上都大為不及，有人卻認為在為數不多的純粹立體主義風景中，這仍是不可多得的

格里斯　塞瑞的景色
1913年　油彩畫布
92×60cm　斯德哥爾摩現代美術館藏
（右頁圖）

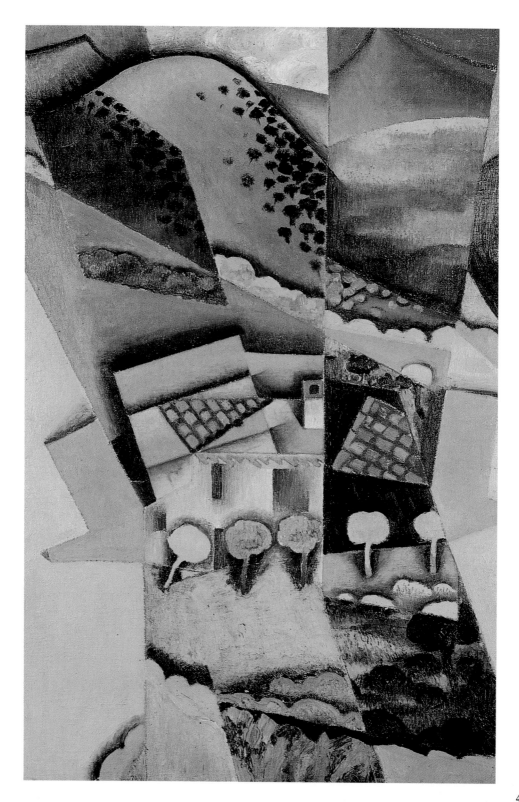

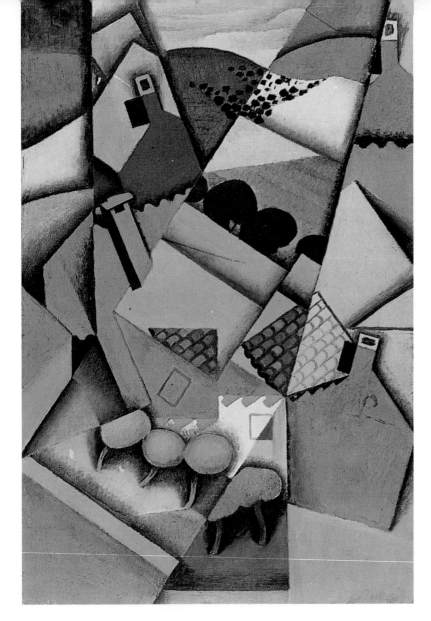

格里斯　塞瑞的屋舍
1913 年　油彩畫布
100 × 65cm
巴黎私人收藏

作品，問題或許是這兩幅畫上風景呈現較多，而立體主義手法較少。

　　〈塞瑞的景色〉以黃色調爲主，暗粉紅爲副，佐以草綠、黛綠、些微的淡藍、淡紫和黑色，可想格里斯是畫八月陽光下的塞瑞，小丘、樹木、田野和屋舍，置於分割全畫的不定形的幾何色面中，這如果不是立體主義的代表佳作，也應是格里斯令人愉快

的畫作。

〈塞瑞的屋舍〉則以藍綠調爲主，佐以黃、橙，點飾著黑與少量的白。〈塞瑞的景色〉中有較多長形斜面，在〈塞瑞的屋舍〉中則是較多的近方形的幾何面，同樣小丘、樹木、田野和房舍，在不同的季節，給人另一種自然的愉悅。這或應該珍惜，因是格里斯畫中少有對自然的讚頌。

剪貼契入油畫

一次大戰爆發於一九一四年，法國立體主義諸君除德洛涅走避西班牙，勃拉克、勒澤、梅占傑、格列茲等人都應召入伍，稍後在戰場上，勃拉克頭部受傷，勒澤中了毒氣，這幾位畫家在戰爭的幾年中幾乎都停了筆。西班牙人畢卡索和格里斯偏安法國，但此時法國的外國居民問題不少，有被遣回原住國的危機，而在西班牙，格里斯的兵役義務並未解除。雖然如此格里斯還是埋首作畫，而且更爲精進，達到他作品演化的高峰，其實這只是格里斯正式進入繪畫活動的第三年。

戰爭開始前後，璜‧格里斯和伴侶喬塞特暫時避居到塞瑞附近，近西班牙邊境的卡里烏。在那裡他們遇到野獸主義的首要人物馬諦斯和其追隨者馬楷（Marquet）。他們的相遇當然十分愉快，但彼此在繪畫見解上並未溝通。格里斯剛到法國之時，野獸主義正值其盛，而格里斯並未受其影響，可想見不可能在短時間與馬諦斯同處即受其召引。而馬諦斯比格里斯年長一代，也一直迴避著立體主義。但據說馬諦斯在此之後幫了格里斯大忙。

問題是兩年來保證格里斯生活的畫商坎維勒與他中斷了關係，戰爭初始坎維勒旅行羅馬，戰火的風聲嚇壞了他，就轉往瑞士伯恩避居；由於他是德國籍，一時不能回到法國。十月，格里斯和喬塞特回到巴黎，發現住在城市的人十分不安，他們也面臨經濟恐慌。正值此時，一位美國女作家傑崔德‧史坦茵（Gertrude Stein）在這個冬天認識了這位西班牙畫家。女作家描述格里斯是「受折磨的那種人，卻不故意引人同情，他十分憂鬱又十分豪爽，

而時時他都眞知明鑒」。當然此時格里斯只有憂鬱，他不斷畫出精彩作品，卻沒有買主。幸有馬諦斯從中介入，讓傑崔德·史坦茵和米歇爾·柏雷尼（Michel Brenner）每月支付一百廿五法郎（在當時是大數目）給格里斯。這種情形，一九一五年的春天即告結束，因爲格里斯與坎維勒中斷了一個時期的書信關係再行恢復，格里斯得以賣畫給坎維勒的畫商同僚（也可能是對手）雷昂斯·羅森貝格（Léonce Rosenberg）。

一九一四年，格里斯的繪畫擺脫了前兩年的斜向或直向的圖面建構，而選擇物象集中於畫中央的構圖，而且多呈橢圓形，也有呈長多角形。這一年他把畢卡索與勃拉克已經開始運用剪貼於畫布的方法也引進自己的作品。其實在一九一三年的〈啤酒杯和牌〉和〈吉他〉兩畫中格里斯已開始嘗試。他把彩色紙、印花紙，或當時 圖見42、47頁 報紙的報名（如：《Le Journal》、《Le Matin》、《Excelsior》），及其一角文字，或把撕下的書頁、印刷圖片，甚至一片破碎的鏡子，貼黏在畫布上，以輔助油畫效果。格里斯沒有如他的同僚，把一塊椅子上的破草墊也黏上畫布，但在必要時，他以精湛的寫實技巧做出十分逼眞的幻象眞實，模仿某些物象的質感來強化畫面。我們可以說格里斯一九一四年的繪畫充滿構思與機巧，多層次而貼切。而且這一年畫的色調一反一九一三年的多色搶眼，回到一九一二年的樸素色調，但非一幅畫有一主要色調，而只是兩個以上樸素色調的契合，在暗沉的灰黑、褐赭藍綠裡，又作多種明暗的變動，而每畫均有暈染的白色出現，沉穩的畫面因而有光。

〈吉他、杯子和瓶〉是由粉彩、炭筆和剪貼混用於畫面。吉他的琴身斜向，琴弦與樂譜則水平橫著，垂直而立的是酒瓶與杯，這些分置於幾何色面的背景內外。上方背景以棕色與白色的橢圓切面爲主，下方則是直線的不定形與三角形體，如此棕色、黑色的直線面體造出下部畫面的空間層次，而上方橢圓則賦予畫面圓融與溫和。

〈啤酒杯〉、〈桌子〉等畫都呈中央橢圓形構圖。〈啤酒杯〉是剪貼畫，爲一橫向橢圓構圖，所以物象與幾何色面都集合於橢圓形中。〈桌子〉則橢圓形成直向，下面是層層的長方桌面交 圖見55頁

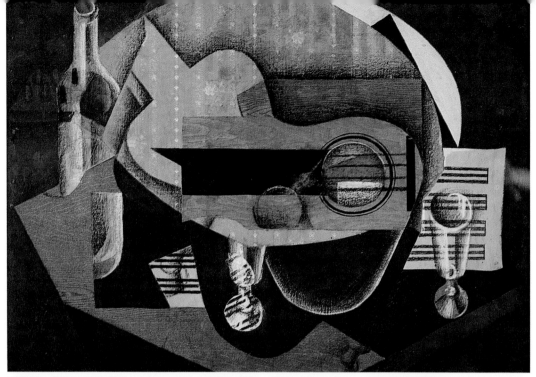

格里斯　吉他、杯子和瓶　1914　粉彩、炭筆、剪貼、畫布　60×81cm　都柏林國家畫廊

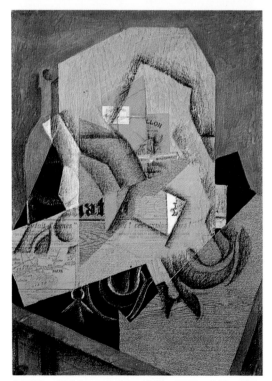

格里斯　咖啡包　1914年　炭筆、粉彩、剪貼、畫布
65×47cm　德國烏爾姆，城市美術館藏

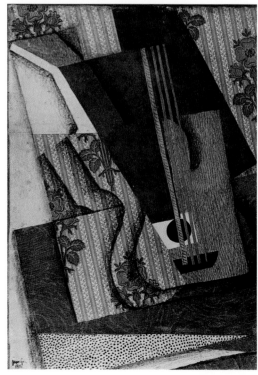

格里斯　吉他　1914年　畫布裱貼畫　65×46cm
巴黎私人收藏

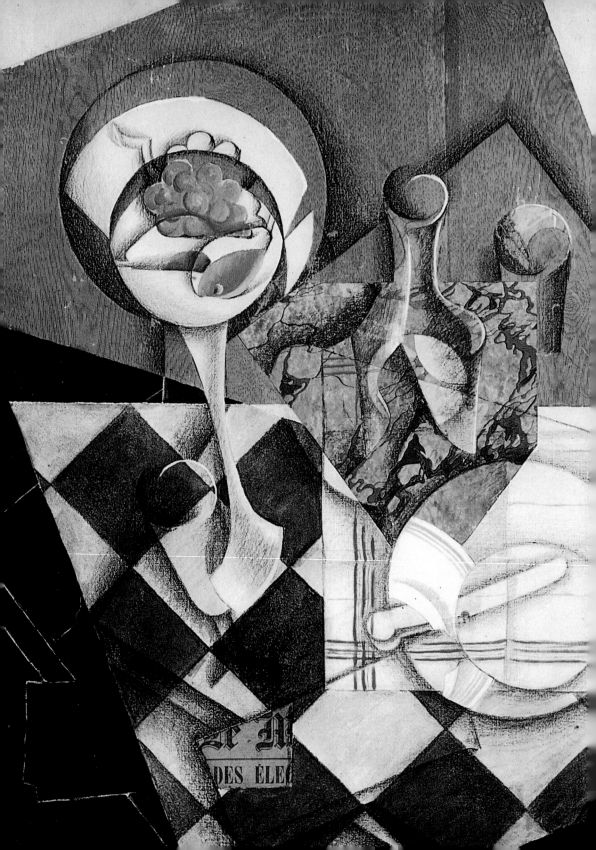

格里斯　桌子　1914年
炭筆、紙裱畫布
59.5×44.5cm
費城美術館藏

格里斯　水果盤和水瓶
1914年　油彩、粉筆、
紙裱畫布　92×65cm
奧杜羅，庫拉－穆勒國
立美術館藏（左頁圖）

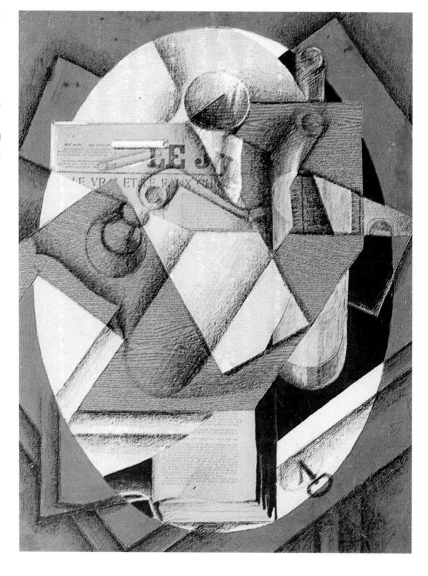

疊，上方則是各式幾何形與新聞紙片、翻開的書本及香菸、菸斗等小物件交疊。這是一幅畫布上的剪貼與炭筆的交作。

圖見53頁　〈吉他〉是純粹的剪貼畫，中心呈長方斜向構圖，四周是各式各色的三角形。剪紙花紋和吉他的琴身，隱約如女子半身像，是其趣味。

　〈水果盤和水瓶〉兼合了油料、剪貼、藍色與黑色粉筆的混合作業。材質複雜，構圖更形錯綜，木紋紙、大理石紙、新聞紙，黑、藍筆繪出的斜向方塊巧妙地排列，水果盤亭然雅立。

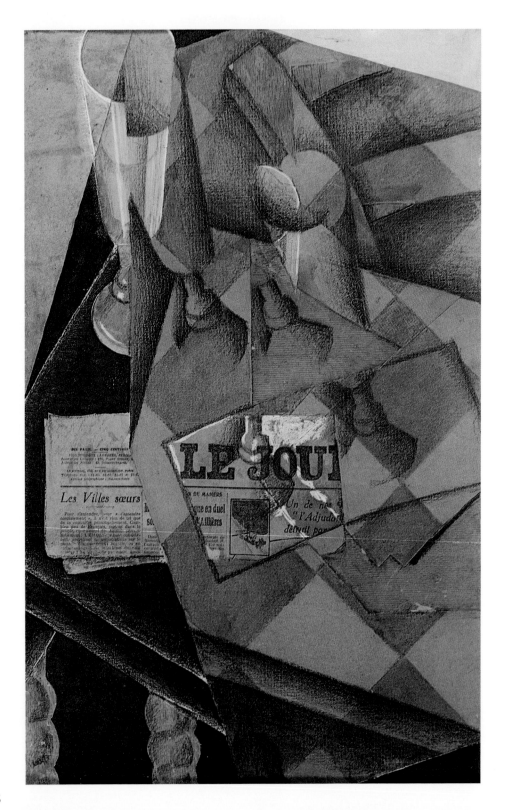

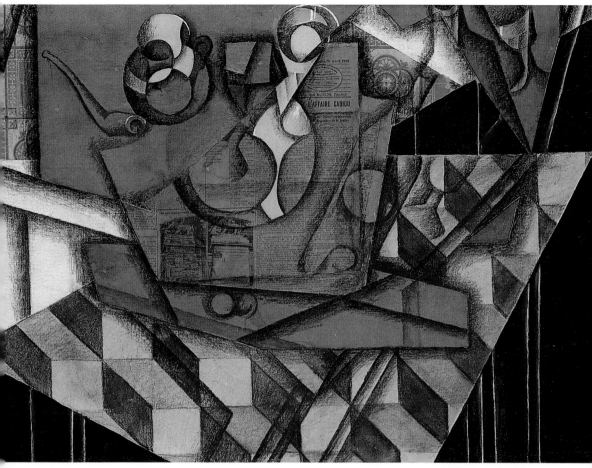

格里斯　杯裝茶　1914 年　油彩、炭筆、剪貼、畫布　65×92cm　杜塞道夫，北萊茵城威斯特法倫美術館藏

〈靜物〉一畫是剪貼、水粉、油彩、鉛筆的合成，此畫的特色在於橄欖色的各式幾何形上加上鉛筆暈線，令原是樸素無華的畫面現出穿梭流動的光影，曼妙地掀動。

圖見 53 頁

〈咖啡包〉是炭筆、粉彩及剪貼的合成，呈主體多角形構圖，印有文字的咖啡包置於畫面中央上部，有酒瓶和一尾捲曲的魚以及一些不易辨認的曲線物形，柔和了長方形、長梯形、斜方形、多角形的平直。其實這些直線形的重疊，本身十分優美，引人作直線形組合的邏輯思考。

格里斯　靜物　1914年
剪貼、水粉、油彩、鉛
筆　61×38cm
麻州，史密斯學院美術
館藏（左頁圖）

〈杯裝茶〉是油料、炭筆和剪貼共運用於畫布。主題雖是杯裝茶，觀畫者看到新聞紙，樓梯似乎更顯見於畫面，而此三者非僅

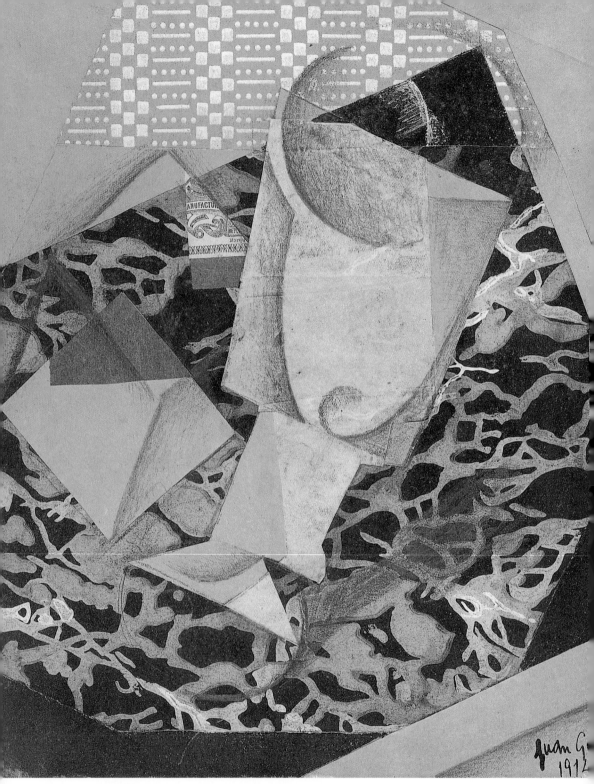

格里斯　杯子與菸草包　1914年　紙板、油彩、炭筆、剪貼　27×22cm　巴黎國立現代美術館藏

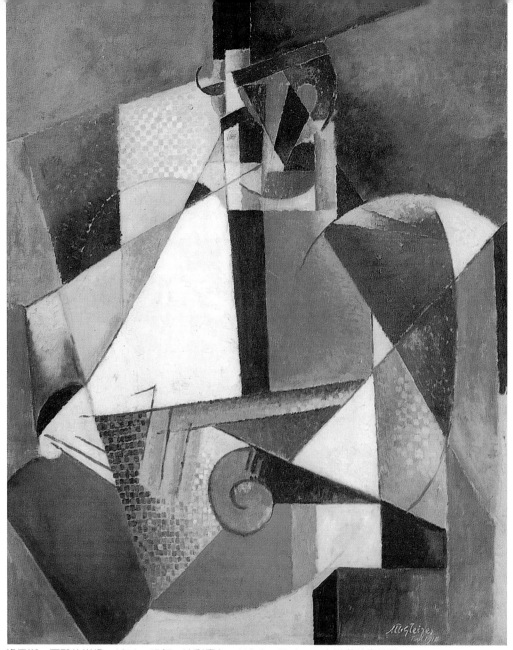

格里斯　軍醫的肖像　1914～15年　油彩畫布　119.8×95.1cm　古根漢美術館藏

是此畫的三個層次而已。〈杯裝茶〉一畫還有另外的層面，畫上端極左邊小長方塊壁紙，其下的黑色水泥欄以及樓梯面下層大片的直線紋暗藍牆面。這樣多重的交接層疊，加上畫面暗沉的色調，令人覺其沉著而堅實。

〈杯子與菸草包〉是紙板上的油料、炭筆與剪貼的共同作業。

暗黃、淺綠、墨綠的和諧共處，加上剪紙的花紋，是一九一四年較柔和感性化的作品，也許由此畫，格里斯導引出一九一五年另一感覺的繪畫。

一九一五年具抒情感的繪畫

格里斯漸朝向抒情感的方向舒展。一九一五年的作品雖幾何形的層疊更為多重，然物象的巧妙擺置與真實描繪，加上沉暗色與鮮亮色的恰當配合，使畫面有可感的光，不再運用剪貼，回復到油畫的操作。把桌面的木頭紋理、牆上的檐楣、鐵欄杆、酒瓶、菸斗、打火機、棋盤等都據實繪出，加上報刊的名稱、書本的名字、酒的商標等文字的寫繪，另有色面上觸點、噴點、實線、虛線的處理。格里斯除發揮更多立體主義油畫的可能性外，還注入了這種繪畫的可感性。

〈桌上的吉他〉一畫，格里斯試著把鮮亮的綠與藍置於細紋的 圖見63頁
木桌上，這種藍綠與木頭色的並置，從色感上說來並不討好，然吉他黑白的曲線，樂譜白紙上的藍線，溫柔流轉於畫面，加上畫兩旁黑色幾何面的綠、黃觸點，畫幅顯見律動。

〈不妥協〉這幅以報刊的刊名為畫題的畫，是一九一五年格里斯十分討喜的作品。清晰描繪木紋的斜向木桌上，《不妥協》報刊的刊名「INTRANSIGEANT」折為兩部斜橫著，插圖紙片、咖啡杯、陶壺、有鳥頭鳥喙的熱水瓶錯置其上。此畫美妙處在於彩色噴點的熱水瓶佐以其旁有噴點之較淡彩色面的熱水瓶的另一邊，這是立體主義的表現方式。畫面左上角、右下角也有溫柔彩色噴點的圖形相映，另外咖啡杯、插圖紙片等的巧趣描繪在暗沉的桌面上顯見喜感，溫柔愉快。

一九一五年，格里斯在〈棋盤〉一畫上畫有棋盤圖的方格， 圖見64頁
棋盤圖繪於畫面，也是格里斯的創見，畢卡索只把棋盤圖畫在小丑的衣服上。棋盤旁邊一小塊鮮豔的黃色是畫的精神中心，有助棋盤的顯現。〈早餐〉與〈棋盤〉是同大小的畫幅，都屬格里斯的大畫。〈早餐〉畫中沒有鮮亮的黃，代之以溫柔的淡紅紫。 圖見65頁

格里斯　不妥協
1915年　油彩畫布
65×46cm
紐約馬波羅畫廊藏

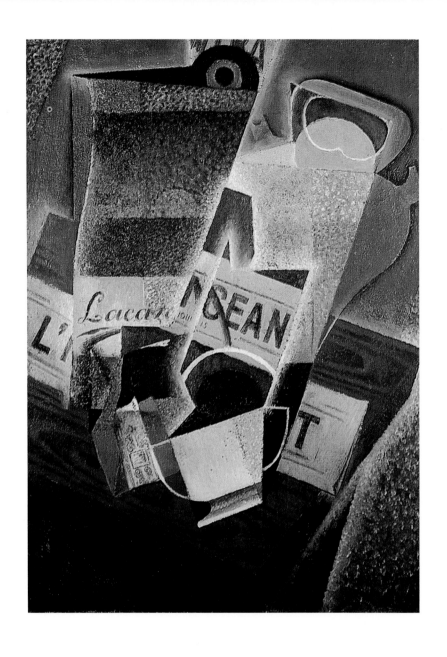

圖見66頁　　〈日報與咖啡機〉的趣味在於一小方紅鑽石撲克牌。〈靜物—
圖見67頁魔怪〉，《魔怪》是當時一本通俗的暢銷書，與日報並於畫面，
《魔怪》書面上的書名與面具、日報上端的菸斗是此畫的趣味，鮮
圖見73頁亮的黃、綠、藍、白的均衡安排，顯見格里斯的功力。〈日報〉
圖見72頁則是沉著溫厚的小畫。〈酒瓶、日報與水果盤〉，溫和的灰黑、

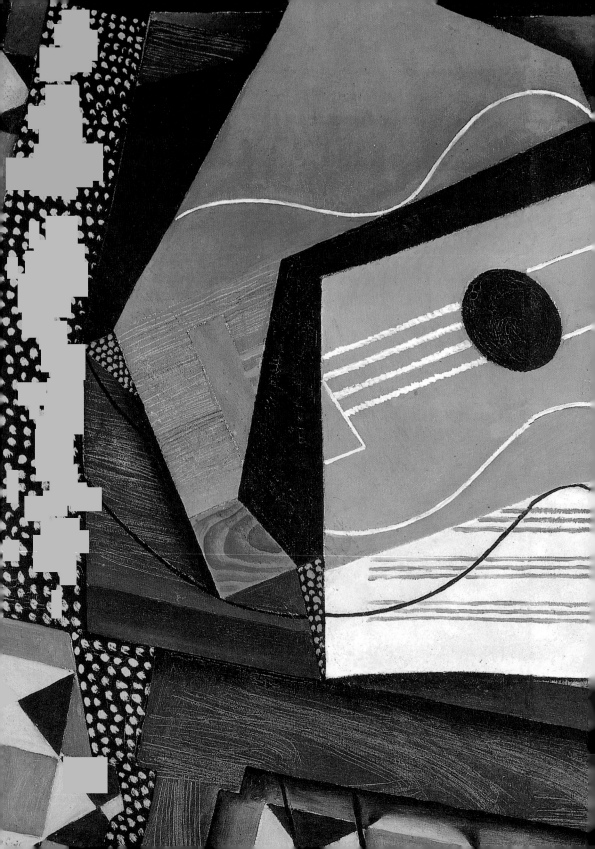

格里斯　桌上的吉他
1915 年　油彩畫布
73 × 92cm　奧杜羅，
庫拉－穆勒國立美術
館藏

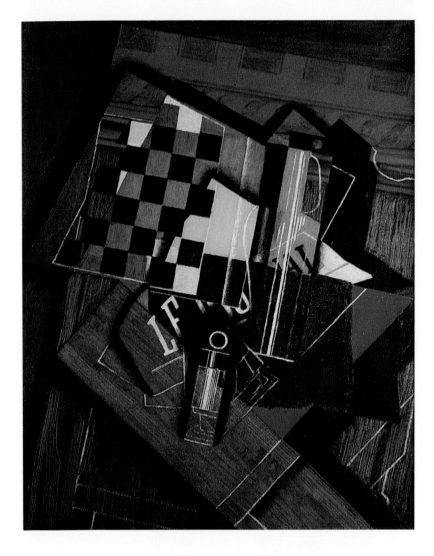

格里斯　棋盤　1915年
油彩畫布　92×73cm
芝加哥藝術學院藏

褐赭、灰色與帶灰的白，靈動錯置，使畫面沉潛而溫柔。

　　一九一五年格里斯最抒情感人的畫幅是〈窗前的靜物：拉維孃廣場〉，格里斯畫室前的拉維孃廣場上非現實地架起厚重的木桌，上面置滿各式的瓶、罐、果盤以及書和新聞紙，兩旁是鏤花鐵欄杆，如此物象繁複雜陳的前景，暗沉色層中亮麗溫柔的洋紅與碧藍相照，又對映出背景透明藍色的牆窗與樹木、深重墨藍色的門及一角彩色的櫥窗。全畫藍色的光籠罩著，明媚迷人，格里斯的畫從未有如此美妙的抒情感。

圖見68頁

格里斯　早餐　1915年
油彩、炭筆、畫布
92×73cm　巴黎國立
現代美術館藏（右頁圖）

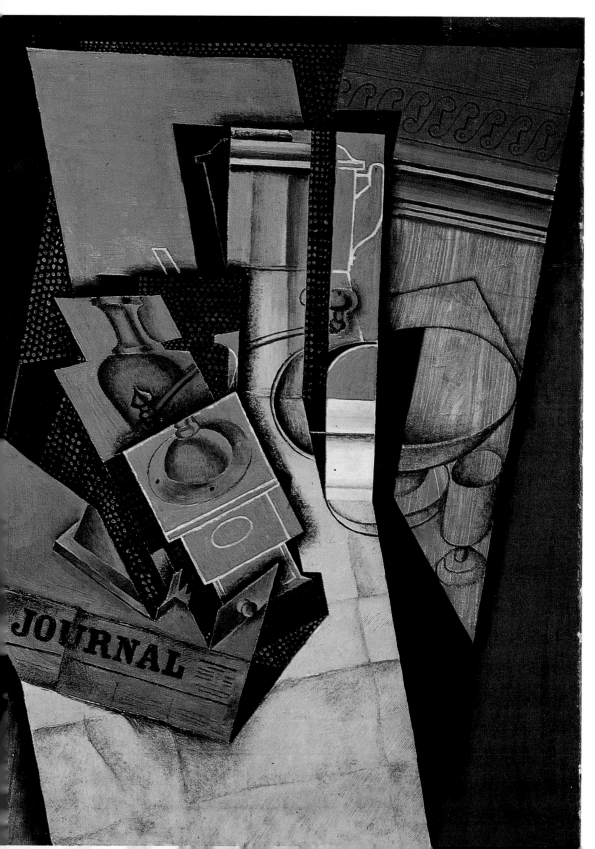

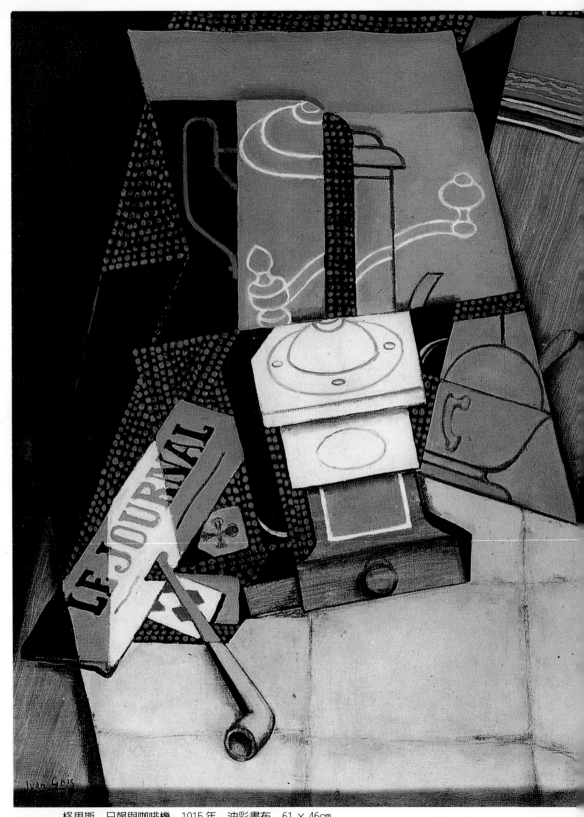

格里斯　日報與咖啡機　1915 年　油彩畫布　61 × 46cm

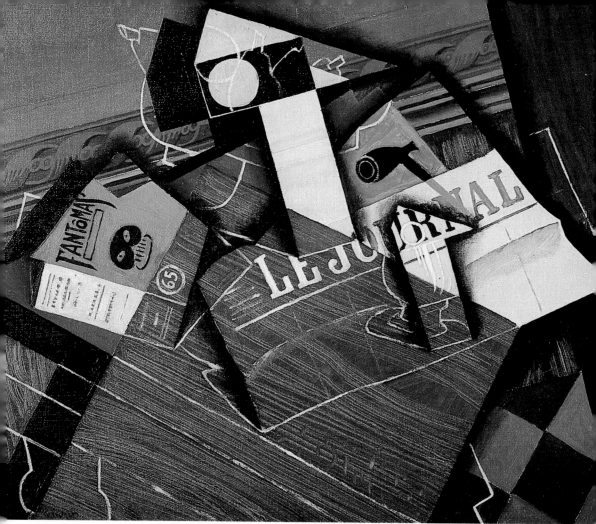

格里斯　靜物—魔怪　1915年　油彩畫布　60×72cm　蘇黎世，納丹畫廊藏

沉鬱的立體主義者

　　大戰開始進入第三年，戰爭的殘暴雖然離巴黎尚遠，但是在空氣中可以嗅到。在能創作的藝術家中，一九一六年是畢卡索最樸實無華的一年，也是在這一年，格里斯越來越自我規避。他的繪畫變得比較節制、比較謹慎，甚至比較不透明，他漸漸放棄了以往讓畫幅生色的小趣味。一九一三及一九一五年曾經有過的某種華麗感覺，在這一年的兩三幅畫中迴光之後，從此消失。

圖見69、70頁　　〈燈〉和〈水果盤與瓶子〉應是一九一六年初的嘗試，格里斯

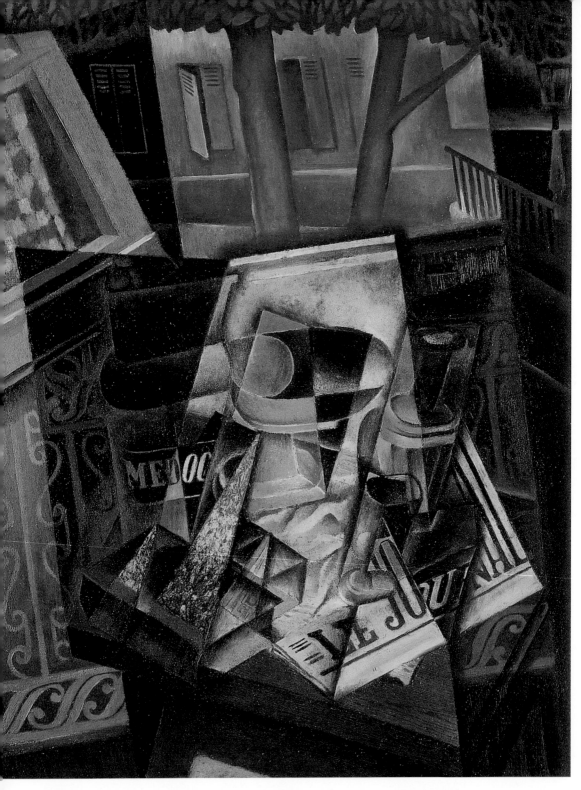

格里斯　窗前的靜物：拉維孃廣場　1915年　油彩畫布　116.5×89cm　費城美術館藏

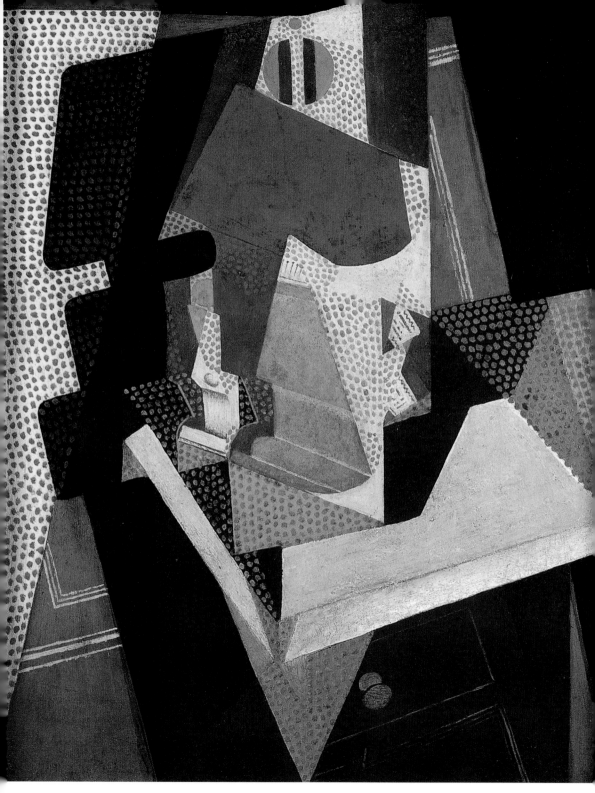

格里斯　燈　1916 年　油彩畫布　81 × 65cm　費城美術館藏

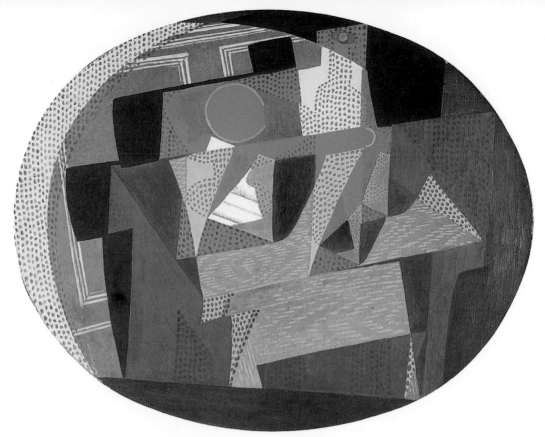

格里斯　水果盤與瓶子　1916 年　油彩畫布　65 × 80cm　私人收藏

還是以鮮亮的色塊及細密的筆觸點造出畫面生動鮮亮的感覺，到
〈藍毯上的水果盤〉，這幅格里斯最後的嫵媚溫暖的作品，在溫柔
的粉紅色上點上草綠，在草綠的色塊上點上橙黃，之外，溫暖的
紅、紫、金黃，共呈於發光的寶藍桌毯上，另外略彎曲的《Le
Journal》的報刊名，助長畫面的動感，然整幅畫暗沉了下來，黑色
壓境且襲據畫面。到了〈杯子與菸草包的靜物〉及〈水果盤、書 圖見 75、74 頁
和報紙〉仍有點觸的運用，但畫面暗沉，前者略有淺紫與金黃、
紫與墨綠，後者出現一處暗紫，引人略感溫暖的色彩之外，沉鬱
的感覺坐落畫面。

　　〈有水果盤和報紙的靜物〉（又名〈葡萄〉）、〈小提琴〉和〈有 圖見 73、79、80 頁
報紙的靜物〉都是幽沉的作品，沒有製造畫面閃動感的觸點，極
少鮮豔的顏色。〈有水果盤和報紙的靜物〉尚有黃、橙、紅、粉

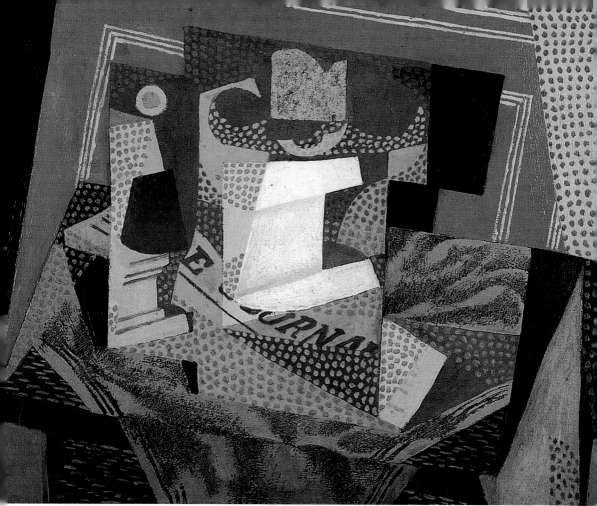

格里斯　藍毯上的水果盤　1916 年　油彩畫布　50×61cm　斯德哥爾摩現代美術館藏

紅、紅紫等暖色，然以暗黃、暗橙、暗紅、暗粉紅、暗紅紫呈
現，與深沉的墨綠、藏青和黑的色形，相諧出可稱溫暖但往幽暗
陷落的作品。〈小提琴〉一畫由橙褐、黑、灰統領，而由白色樂
譜顯示出畫面的光點，樂譜的線、琴弓的弦、桌與壁上的直線，
如弓截琴弦之音，決斷而深沉。〈有報紙的靜物〉則有灰、綠、
褐，特別是深重的黑控制全畫，幸有帶灰的白、米色與檸檬黃，
帶出畫幅的光，然淡漠而不愉快，這就是有人把這一年的格里斯
稱爲沉鬱的立體主義者的原因。他用了那種沉重如西班牙教堂裡
禮拜儀式的黑色，不僅讓人想到朱巴蘭，也令人想到另一位西班

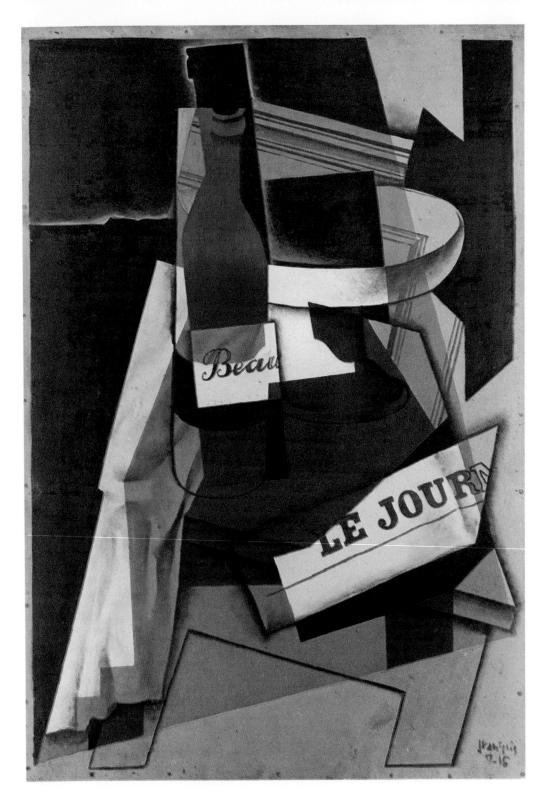

格里斯　日報　1915年
油彩、膠合板
42.5×28.5cm
伯恩私人收藏

格里斯　有水果盤和報紙的靜物（葡萄）　1916年　油彩、膠合板
55×47cm　紐約私人收藏

牙畫家桑切茲・柯檀（Sánchez Cotán）。

　　一九一六年的九月至十一月，格里斯與喬塞特到喬塞特出生
的杜然地方的波里爾小住。格里斯依據柯格的畫作了一幅〈彈曼
陀鈴的女子〉和兩幅喬塞特的像，也畫了一些風景，也都是沉鬱
的表現。

圖見77、81頁

格里斯　酒瓶、日報
與水果盤　1915年
油彩、木板
72.5×50cm
巴塞爾美術館藏
（左頁圖）

　　格里斯一九一七年的繪畫，黑色繼續君臨畫面，雖然有些畫
幅中，朱紅、翠綠、碧藍再現，但整體色感並不喜悅。這一年的
一段時期，格里斯嚴重地精神沮喪，不能多創作，但在構圖上，
仍然開拓了一些局面，實物體又更簡約，變成不定形的幾何面，

格里斯 水果盤、書與報紙 1916年 油彩畫布 33×46cm 麻州，史密斯學院美術館藏

格里斯 玫瑰靜物 1914年
油彩畫布 55×46cm

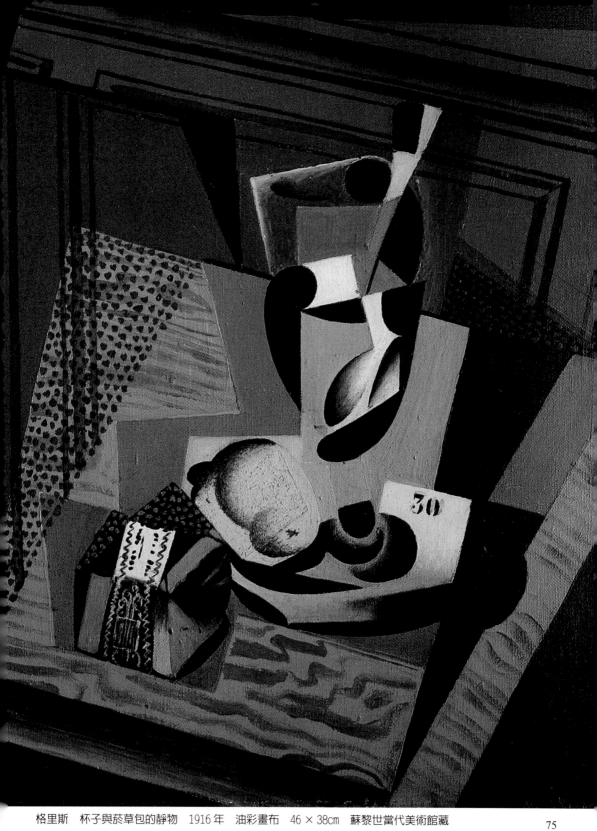

格里斯　杯子與菸草包的靜物　1916年　油彩畫布　46×38cm　蘇黎世當代美術館藏

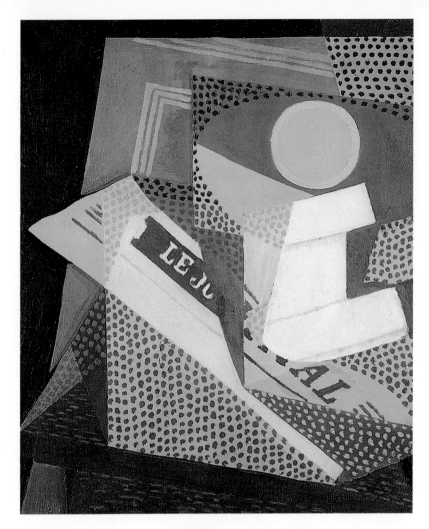

格里斯　報紙與果盤
1916年　油彩畫布
46 × 47.8cm
古根漢美術館藏

格里斯
彈曼陀鈴的女子
1916年　油彩、膠合板
92 × 60cm　巴塞爾美
術館藏（右頁圖）

一眼看去不易辨識，讓人有混亂錯置之感。這或許是另一種圖面建
構的呈示，把立體主義圖像更加演繹，也將自己的創作推至最頂
峰。這一年的作品有：〈靜物〉、〈水果盤、菸斗和報紙〉、〈靜
物：小提琴和報紙〉、〈女子的全身像〉、〈吉他、酒瓶和杯〉、
〈草莓果醬〉、〈水果碗和瓶子〉、〈板牌上的靜物〉、〈椅上的靜
物〉等。

圖見83、87頁
圖見85、89頁
圖見89、86、82頁
圖見84頁

　　一九一七年格里斯嘗試了唯一的一件雕塑。由於這年初他與
雕塑家賈克‧里泊齊茨（Jaque Lipchitz）密切往來，在這位朋友的
建議下，他做了一件十分小心處理比例的金屬建構，上面敷上石
膏，然後塗上多種色彩，名「阿勒干小丑」。這件作品高五十五

圖見90頁

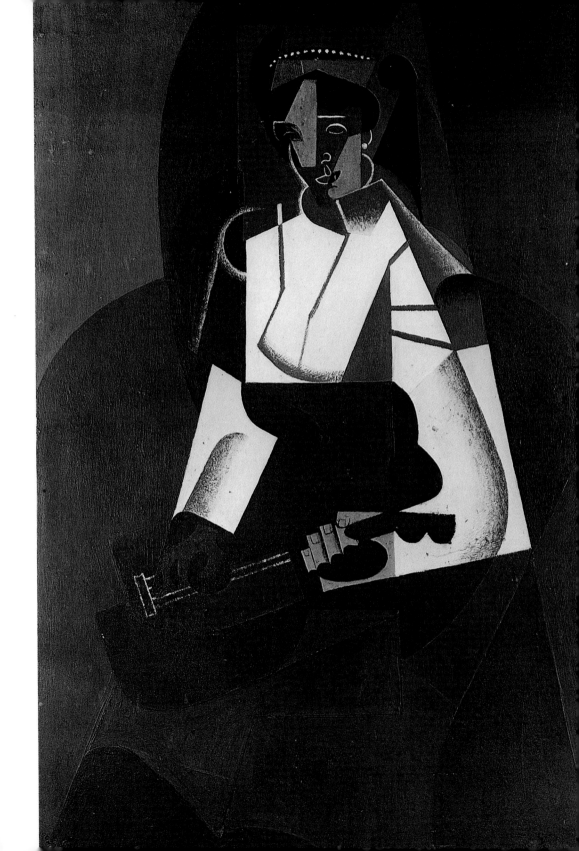

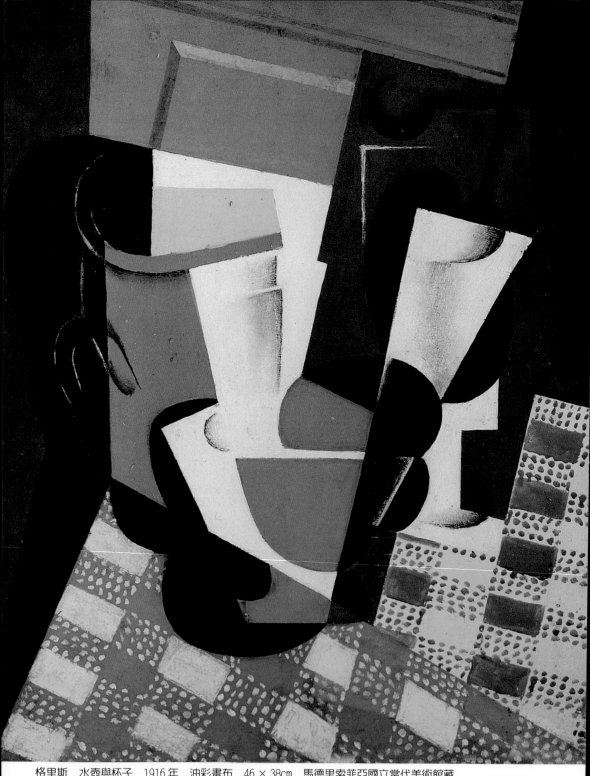

格里斯　水壺與杯子　1916年　油彩畫布　46×38cm　馬德里索菲亞國立當代美術館藏
格里斯　小提琴　1916～17年　油彩、木板　41×24cm　紐約古根漢美術館藏（右頁圖）

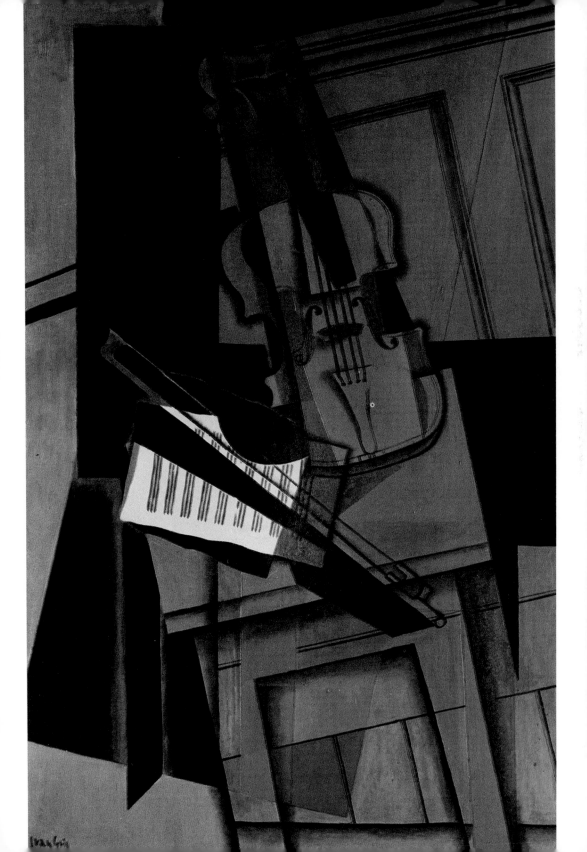

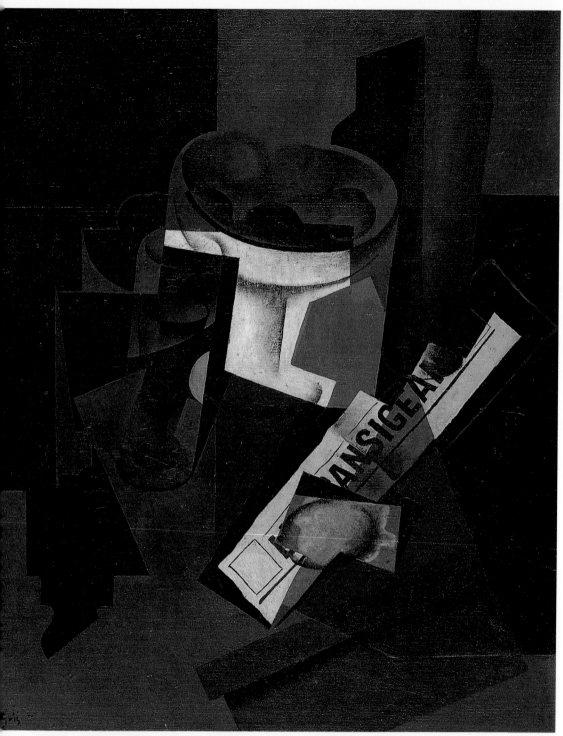

格里斯　有報紙的靜物　1916年　油彩畫布　73×60cm　華盛頓私人收藏
格里斯　喬塞特的肖像　1916年　油彩畫布　116×73cm　馬德里普拉多美術館藏（右頁圖）

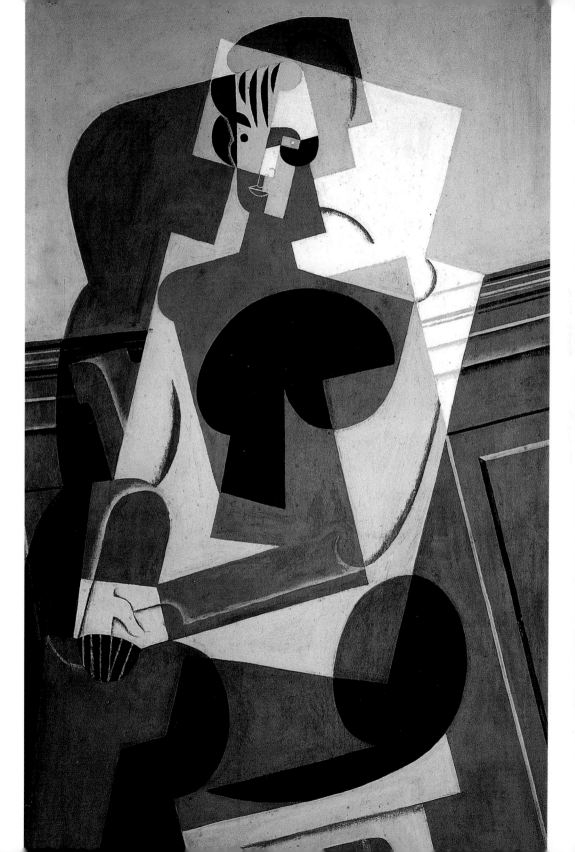

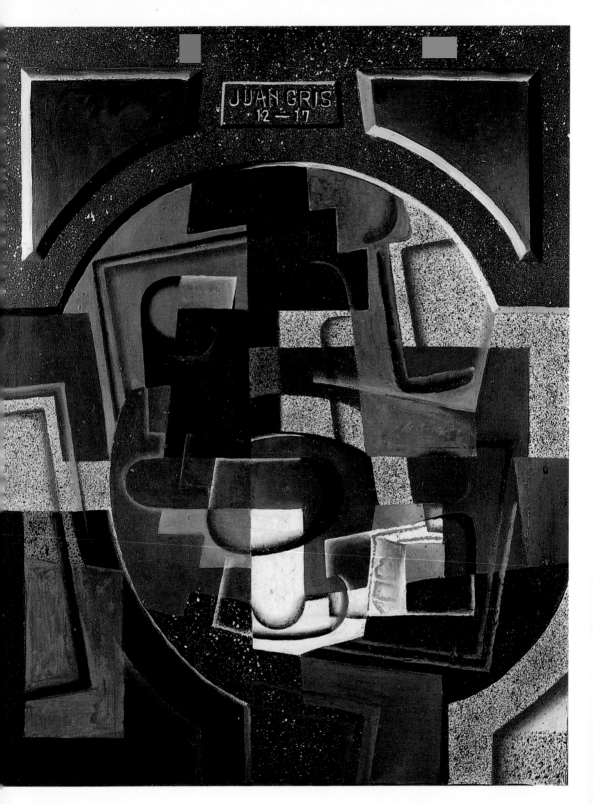

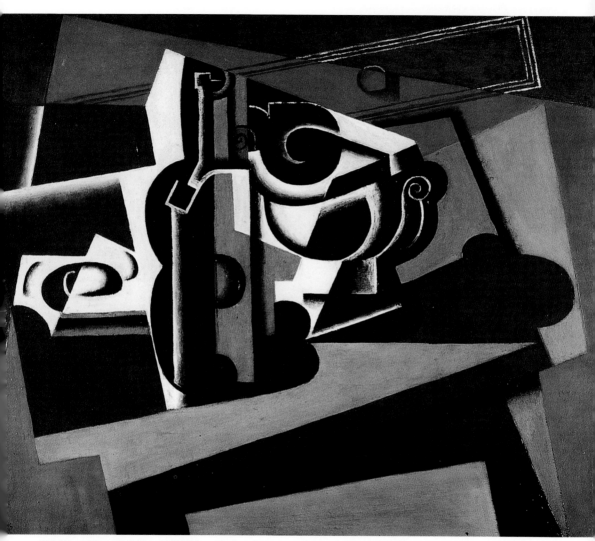

格里斯　靜物　1917年　油彩畫布　73.5×91.5cm　明尼亞波里藝術學院藏

格里斯　板牌上的靜物　1917年　油彩畫布　81×65.5cm　巴塞爾美術館藏（左頁）

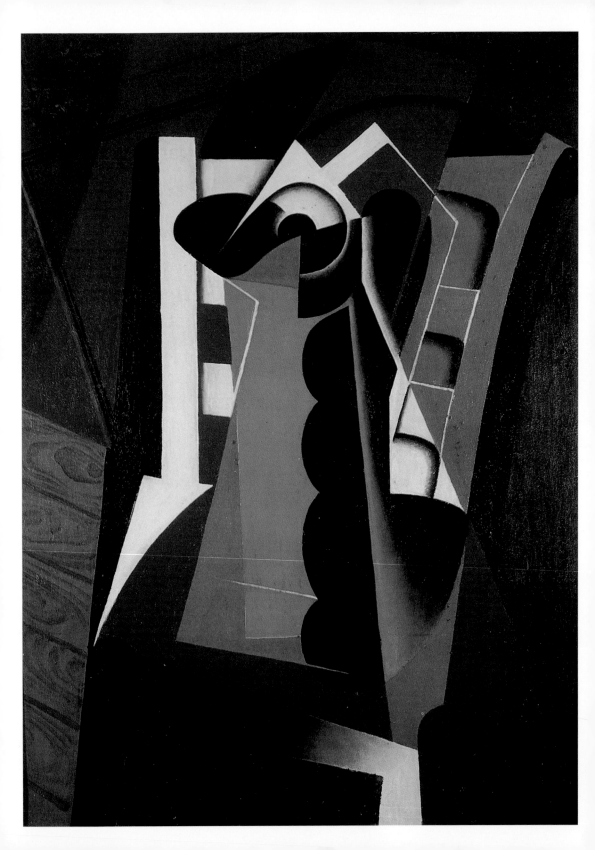

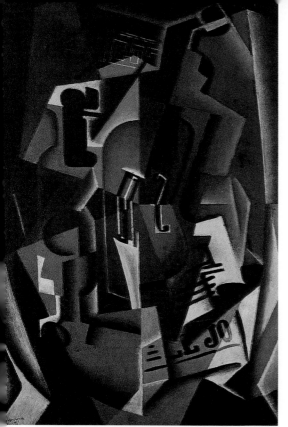
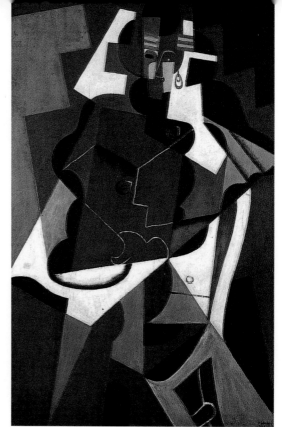

格里斯　靜物：小提琴和報紙　1917 年　　　格里斯　女子的全身像　1917 年　油彩、膠合板
油彩、膠合板　93 × 60cm　紐約私人收藏　　　116 × 73cm　巴塞爾私人收藏

格里斯　椅上的靜物　1917 年　油彩、膠合板 100 × 73cm　巴黎國立現代美術館藏（左頁圖）

公分，尺寸不大，但頗沉著莊嚴。格里斯沒有繼續在此類作品上

圖見185頁

發展，直到一九二三年，他在金屬板上截剪一些小人形，塗上顏
色，分贈給親近的朋友。

一九一八年，是大戰的最後一年，與喬塞特自四月到十一月
在波里爾度過，格里斯的創作力似乎減弱，比一九一七年作品還

圖見 92、94頁

少，但感覺十分動人。人物畫有〈杜然地方的人〉、〈磨坊工

圖見 90頁

人〉、〈拉提琴的人〉，後一畫較多彩繁複，前二者簡約而莊嚴。
靜物畫〈杯子〉是相當小的畫，一時觀者不易捕捉其主題，但色

圖見 96頁

感極其莊重優美。〈獨腳小圓桌〉主題也受拆解，但色面淡雅而

圖見 94、91頁

沉著，可引觀者自行重組畫面。兩幅風景〈村莊〉與〈波里爾的

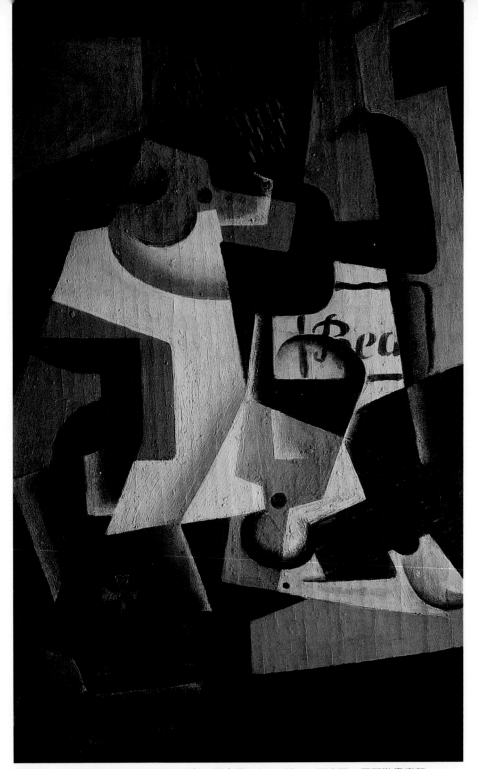

格里斯　水果碗和瓶子　1917年　油彩、膠合板　61×37cm　巴塞爾，貝耶勒畫廊藏
格里斯　水果盤、菸斗和報紙　1917年　油彩、膠合板　92×65.5cm　巴塞爾美術館藏（右頁圖）

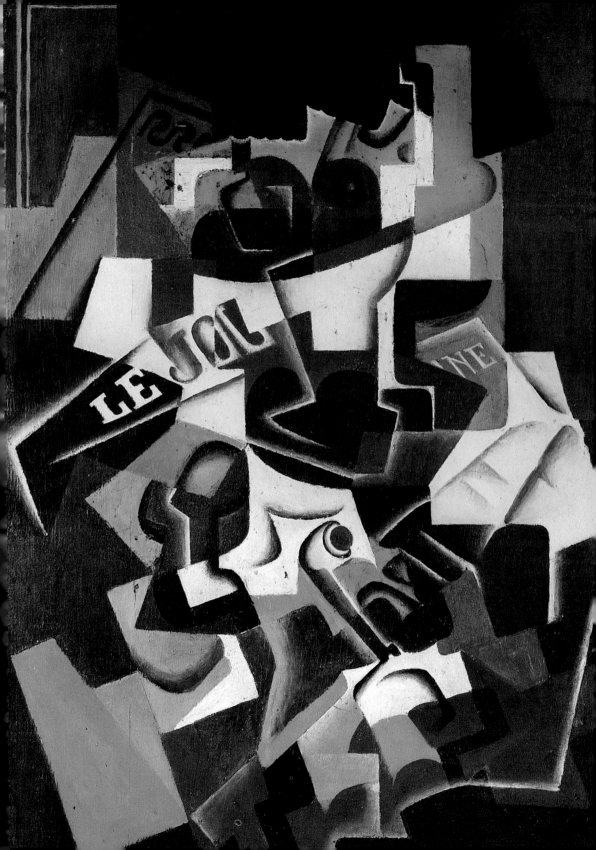

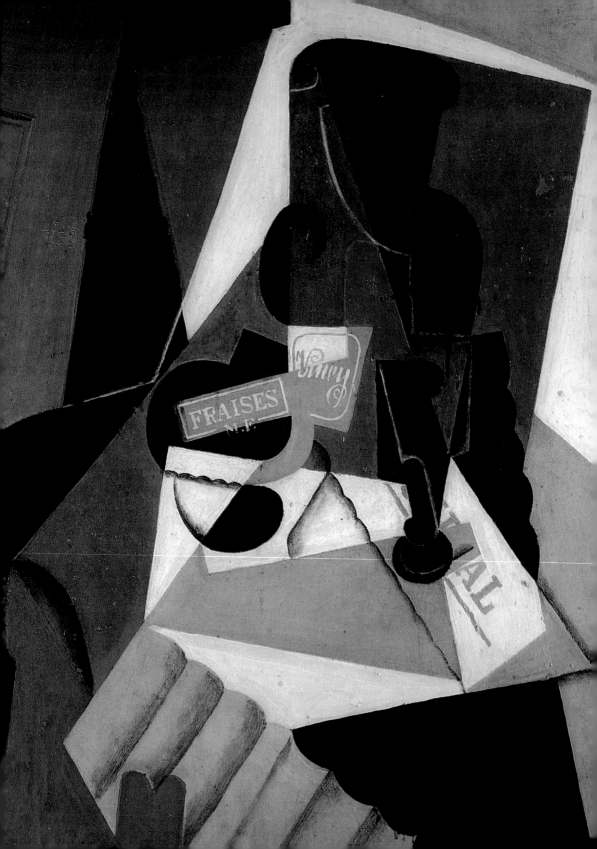

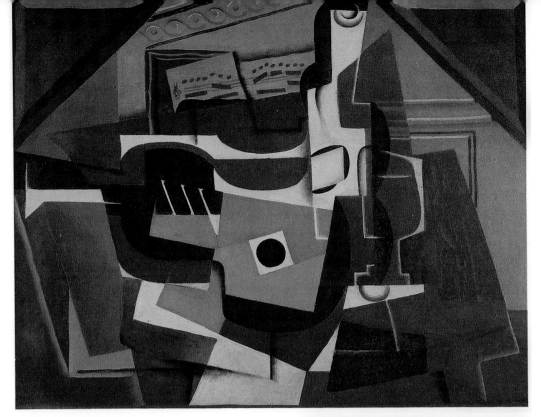

格里斯　吉他、酒瓶和杯　1917年　油彩畫布
73×92cm　紐約私人收藏

格里斯　草莓果醬　1917年　油彩畫布　巴塞爾美術館藏
（左頁圖）

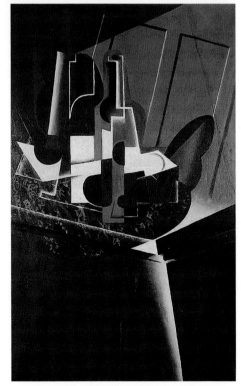

格里斯　餐具櫃　1917年　油彩、木板　116.2×93.1cm
紐約現代美術館藏

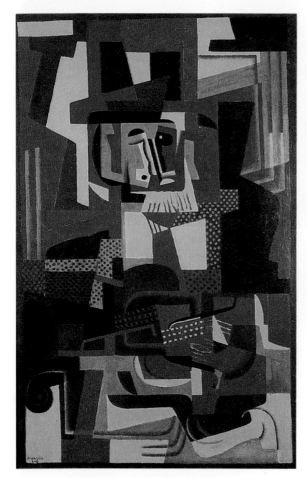

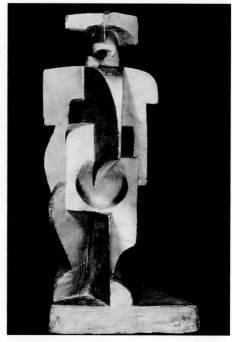

格里斯　阿勒干小丑　1917～18年　石膏雕塑
高55cm　費城美術館藏

格里斯　拉提琴的人　1918年　油彩畫布
92×60cm　斯德哥爾摩現代美術館藏

〈風景〉，一橙黃調，一藍綠調，是另一類立體主義風景的嘗試。

戰後三年的繪畫

　　格里斯並不知道戰爭的這幾年卻是他生命中最正常的時日。
在戰爭中幾年的創作生活，雖然夾帶著各種憂悶、匱乏與不安，
然而卻是格里斯藝術發展最輝煌的一段時期。戰後在法國，藝術
活動逐漸恢復正常，格里斯卻面臨健康上的問題與繪畫路線的問
題。

　　所幸展覽會又重新開始。一九一九年四月，戰爭中支持格里
斯的雷昂斯·羅森貝格，在其「致力現代畫廊」為他舉行了畫

格里斯　波里爾的風景
1918年　油彩畫布
90×64cm
奧杜羅，庫拉－穆勒國
立美術館藏（右頁圖）

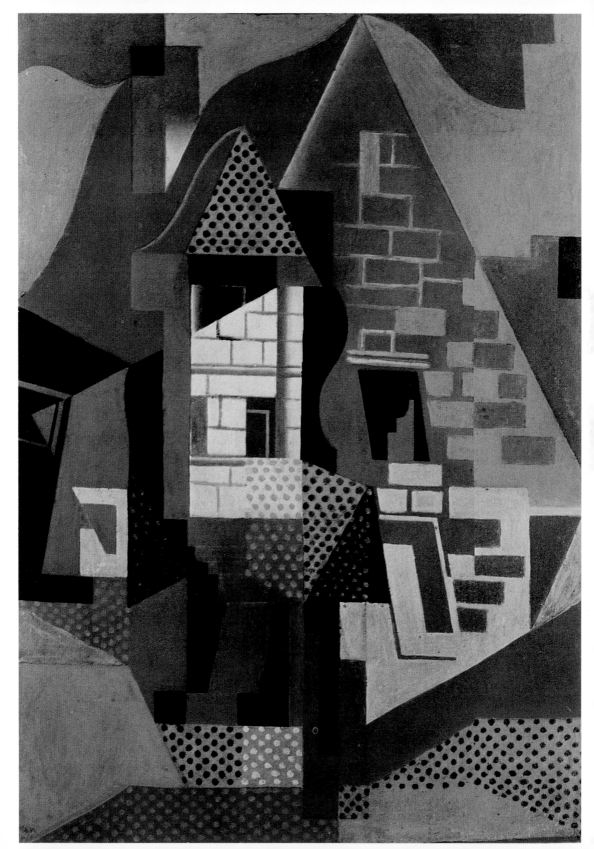

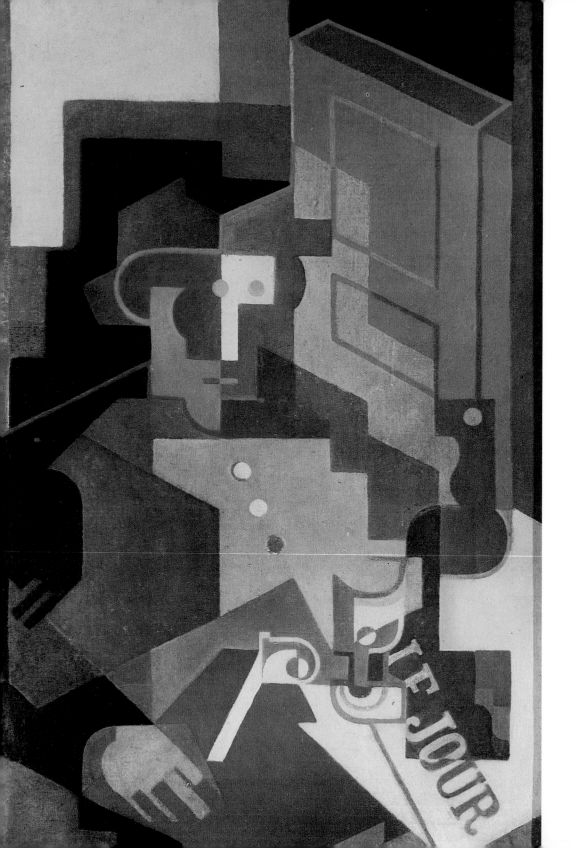

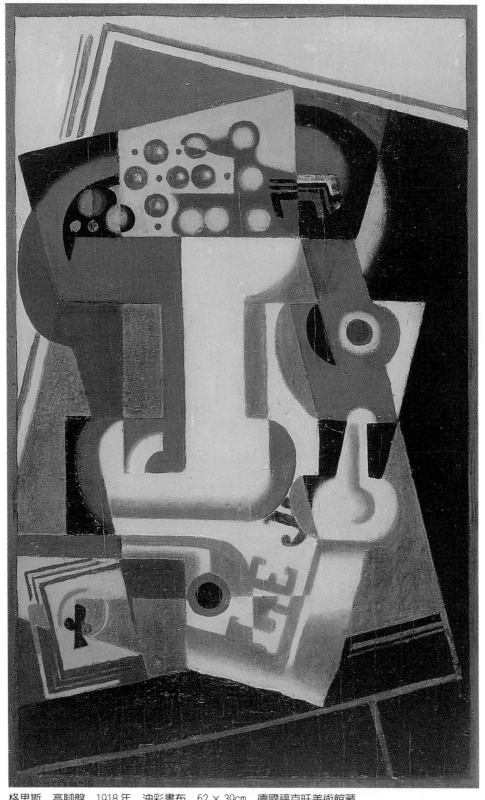

格里斯　高腳盤　1918年　油彩畫布　62×39cm　德國福克旺美術館藏
格里斯　杜然地方的人　1918年　油彩、膠合板　100×65cm　巴黎國立現代美術館藏（左頁圖）

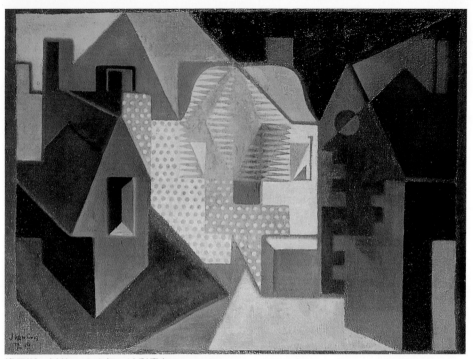

格里斯　村莊　1918年　油彩畫布

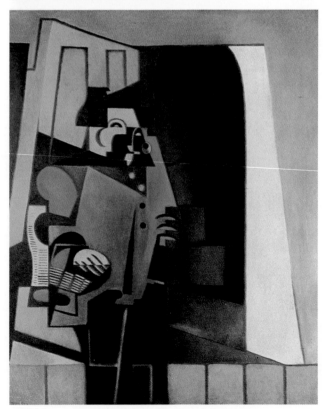

格里斯　磨坊工人　1918年　油彩畫布
100 × 81cm　巴黎路易斯‧雷里畫廊藏

格里斯　葡萄酒罈　1918年　油彩畫布
55 × 38cm　馬德里索菲亞國立當代美術
館藏（右頁圖）

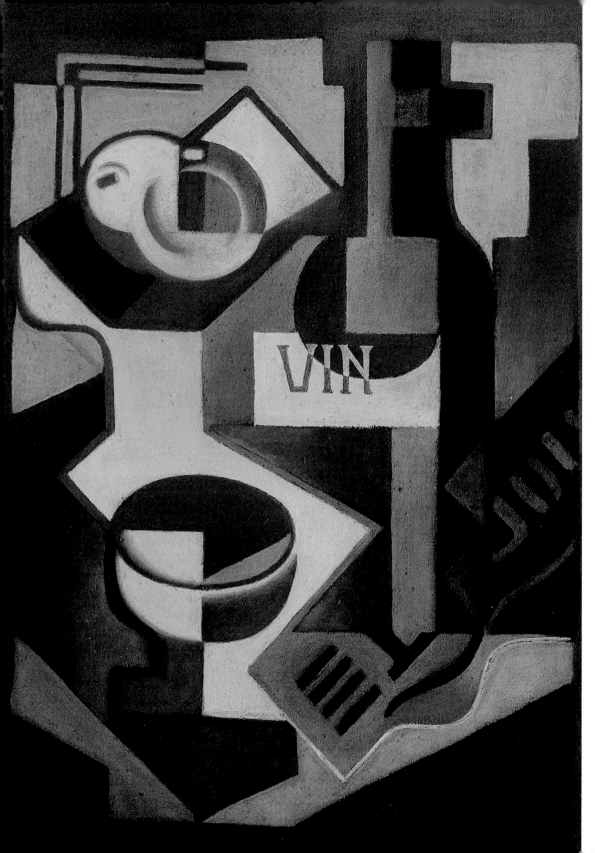

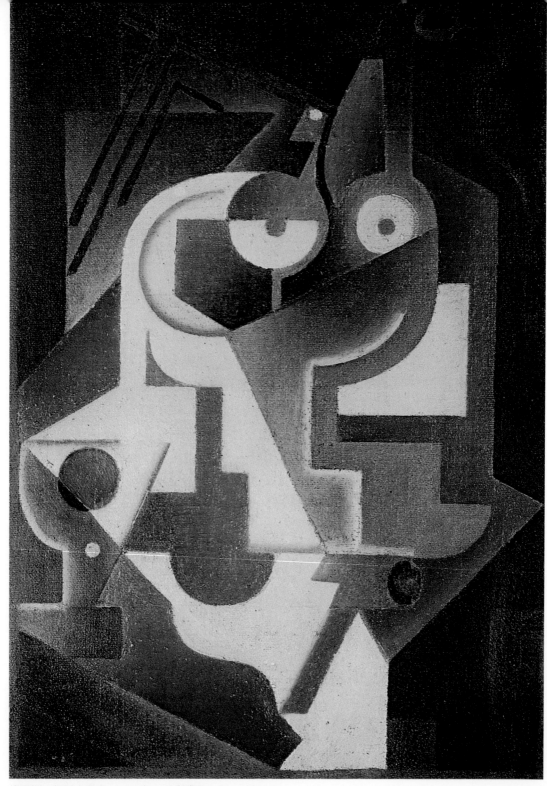

格里斯　獨腳小圓桌　1918 年　油彩畫布　55 × 38cm

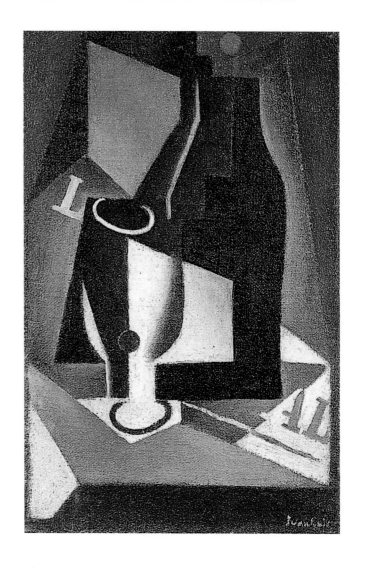

格里斯　瓶子、杯子與報紙　1918年
油彩畫布　41×26.7cm　私人收藏

展，展出一九一六到一九一八年五十幅畫作。七、八月間又有德
國杜塞道夫的弗列須坦畫廊洽購他的作品。過去的畫商，戰時居
留瑞士的坎維勒也回到巴黎，是何等大事！他重新與格里斯建立
牢固的合作關係。

圖見98、99頁　　　　　一九一九年，格里斯畫的人物，如兩幅〈小丑〉和一幅〈阿
勒干小丑彈吉他〉，接近一九一八年的人物畫。兩幅〈小丑〉頭
部與衣服的幾何形分割並不成功，〈阿勒干小丑彈吉他〉則在整
體幾何造形上與用色上都十分上乘。小丑頭部與身體的幾何處

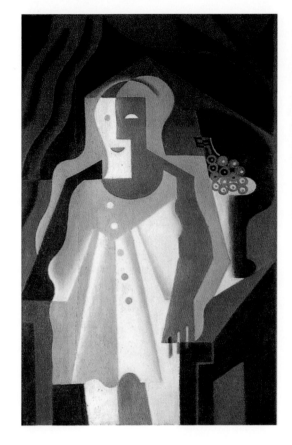

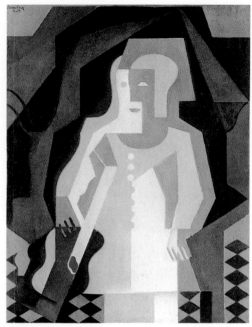

格里斯　小丑　1919年　油彩畫布　90×70cm
巴黎國立現代美術館藏（上圖）

格里斯　小丑　1919年　油彩畫布　100×65cm
巴黎國立現代美術館藏（左圖）

格里斯　阿勒干小丑彈
吉他　1919年
油彩畫布　116×89cm
奧杜羅，庫拉－穆勒國
立美術館藏（右頁圖）

理，簡約而適中，吉他、椅背、小丑的帽子和牆上、地板上的彎
曲形與曲線紋都婉然優美，各色階褐橙色調與暗藍、橄欖綠相
諧，發出溫暖的光。自一九一八年以來，由於格里斯畫人物的企
圖與經驗，一定讓他思考了是否繼續立體主義的路線。

　　靜物畫中有一幅一九一九年的〈獻給安德烈‧撒爾蒙〉，是
送給詩人兼立體主義理論家安德烈‧撒爾蒙，還可看到一九一五
年繪畫的影子。〈吉他與水果盤〉一畫，幾何形組構頗多層次，
而畫面感覺輕鬆，不顯沉重。另一幅〈有燈的靜物〉就完全簡
化，足具單純之美。戰爭以後，格里斯應有意無意地漸漸脫去過
去繪畫的框架，但這種取捨是十分為難的。

　　〈袋裝咖啡〉、〈吉他與豎笛〉、〈水果盤和小瓶〉、〈搖弦
琴與水果盤〉、〈吉他〉、〈吉他、菸斗和樂譜〉等靜物是格里

圖見100頁

圖見101～104、106頁

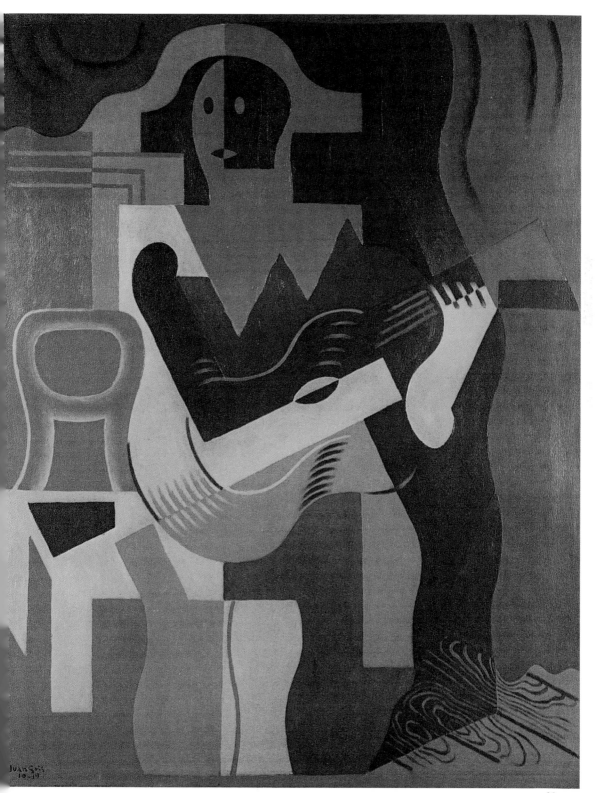

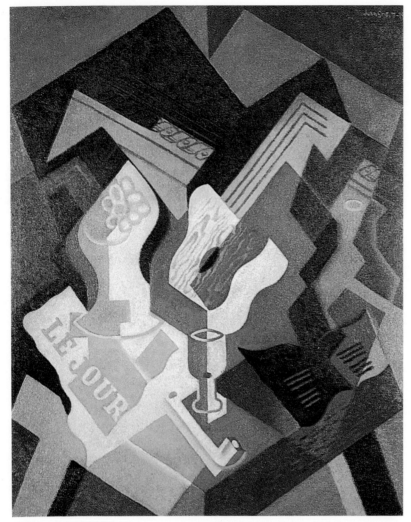

格里斯　吉他與水果盤　1919年　油彩畫布　92×73.5cm　挪威，翁斯泰德基金會藏

斯一九二○年的作品，其中三幅標明日期為「3.20」，即是一九二
○年三月，大概至遲都在夏天以前畫的，其中〈吉他、菸斗和樂
譜〉線條較直截，色調以暗沉的深赭、褐色為主，輔以米白。
〈水果盤和小瓶〉直線斜向構圖，顏色轉為溫和的紫調。其餘畫
中，彎曲線較多，甚至桌邊也似乎用手繪，不像過去那樣以丁字
尺截畫出來。色彩則多溫和協調，令人感到舒適，這些畫沒有太
大藝術上的革新與創見，但是如畫中的樂器一般，能奏出平和悅

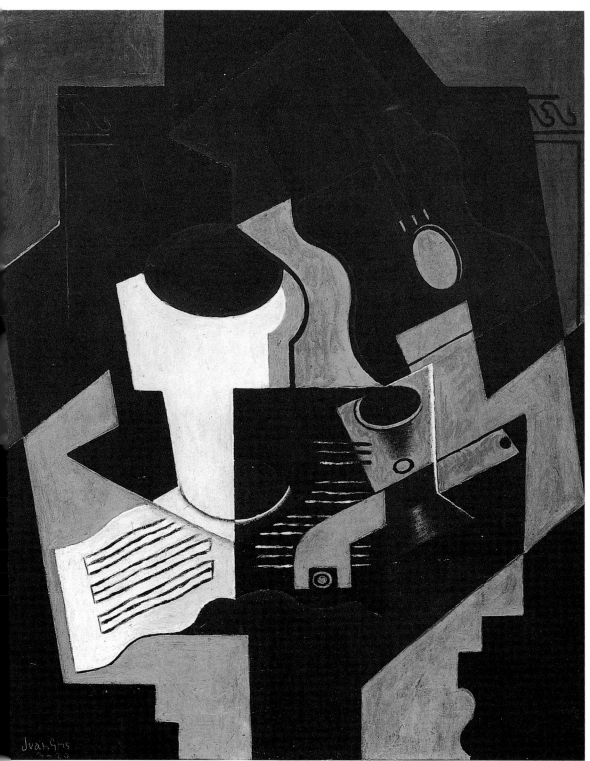

格里斯　吉他、菸斗和樂譜　1920 年　油彩畫布　81 × 65cm　恩德霍芬美術館藏

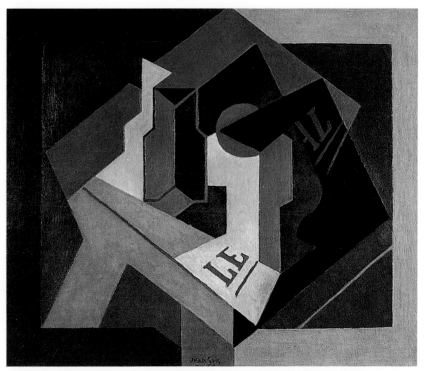

格里斯　水果盤和小瓶　1920 年　油彩畫布　60 × 73cm　馬德里私人收藏

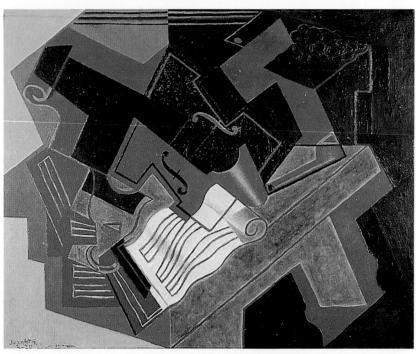

格里斯　吉他　1920 年　油彩畫布　65 × 81.5cm　蘇黎世美術館藏

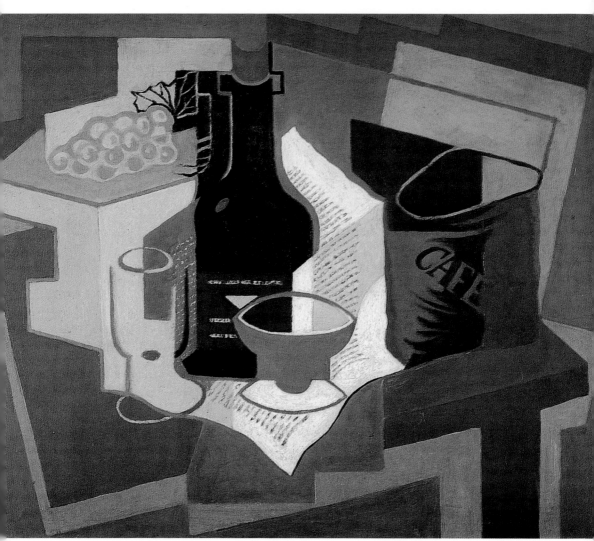

格里斯　袋裝咖啡　1920 年　油彩畫布　巴塞爾美術館藏

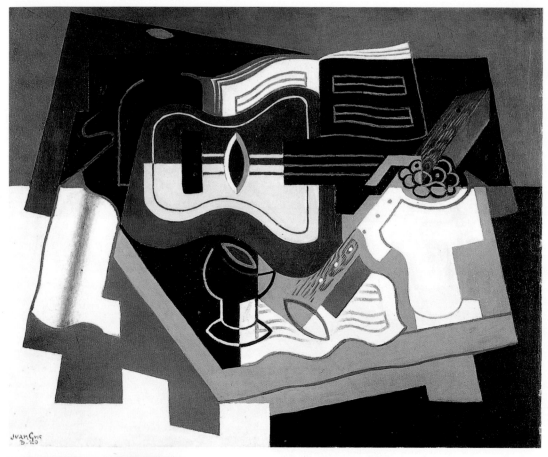

格里斯　吉他與豎笛　1920 年　油彩畫布　73 × 92cm
巴塞爾美術館藏

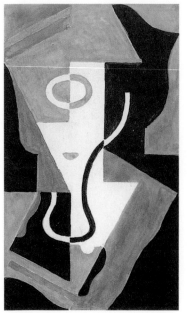

格里斯　杯子　1919 年　水彩、紙　28.2 × 20.2cm
第戎美術館藏

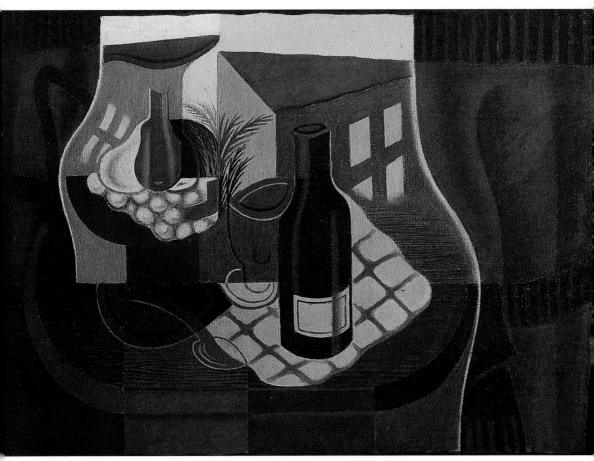

格里斯　窗前的小圓桌　1921年　油彩畫布　61×95m　瑞典私人收藏

耳的音調。

　　如果生活可以平靜，繪畫可以穩定發展，有畫商買畫，有畫
廊舉行展覽，這樣的藝術家也夠幸福了，不料一場感冒轉爲肋膜
炎，格里斯住進醫院，八月出院了，但並沒有根除病因，這毛病
一直折磨格里斯至死。出院的格里斯十月與喬塞特去了波里爾靜
養，十一月又轉到南部海邊邦都爾。

　　一九二一年四月末格里斯在邦都爾，著手了一組十分優美的
窗前靜物，如〈卡尼古山〉、〈窗前的小圓桌〉和〈海灣之景〉。
〈卡尼古山〉中，窗外一片明亮，緩和的山與窗內桌巾下緣的波紋
相諧一片，樂譜的細線與吉他的弦形成另一種節奏。〈窗前的小
圓桌〉酒紅之色統領全畫，溫暖宜人，由此畫之著色看出，格里

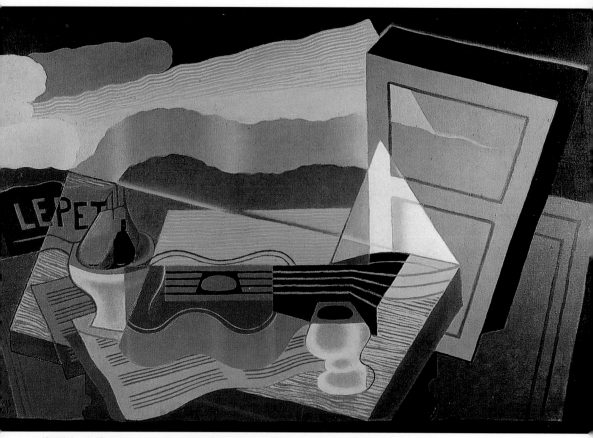

格里斯　海灣之景　1921 年　油彩畫布　65 × 100cm　巴黎私人收藏

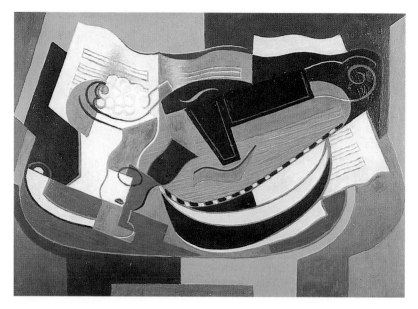

格里斯　搖弦琴與水果盤
1920 年　油彩畫布
65 × 92cm
巴塞爾私人收藏

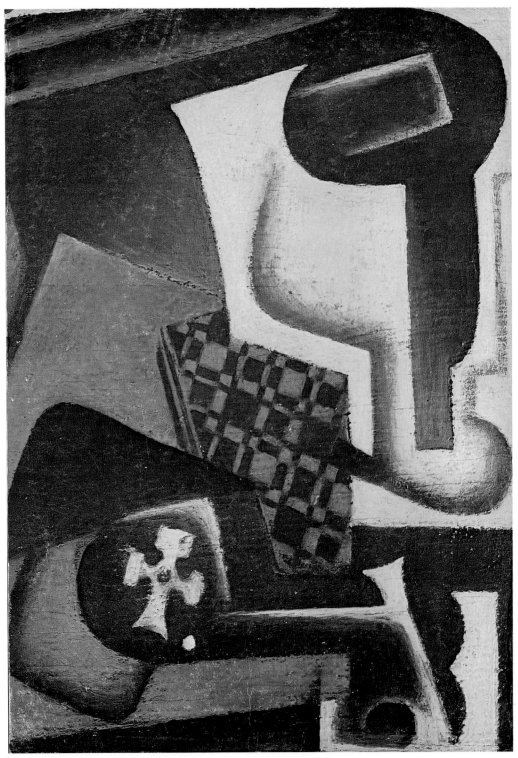

格里斯 桌上靜物 1918 年 油彩畫布 27 × 22cm 西班牙私人收藏

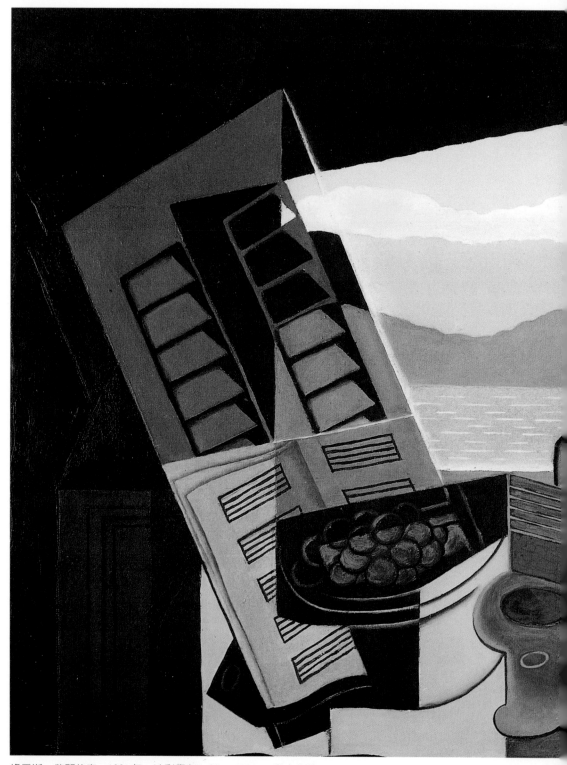

格里斯　敞開的窗　1921年　油彩畫布　66×100cm　私人收藏

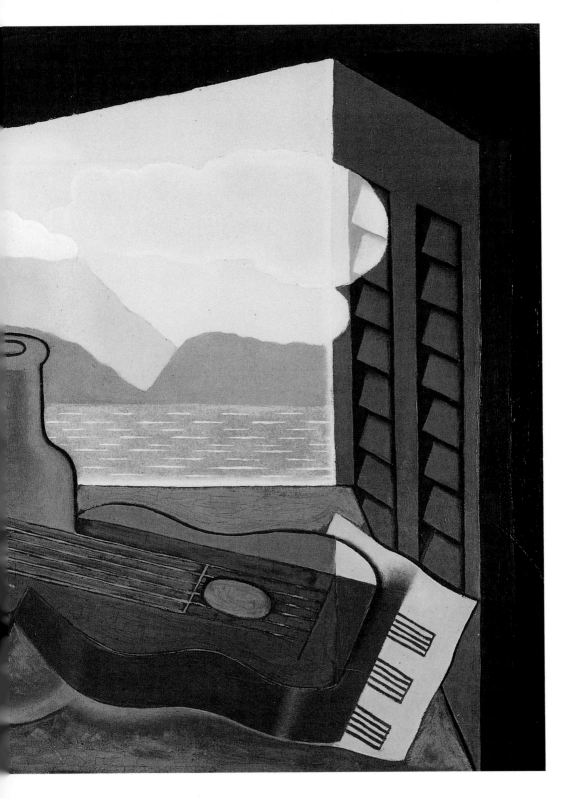

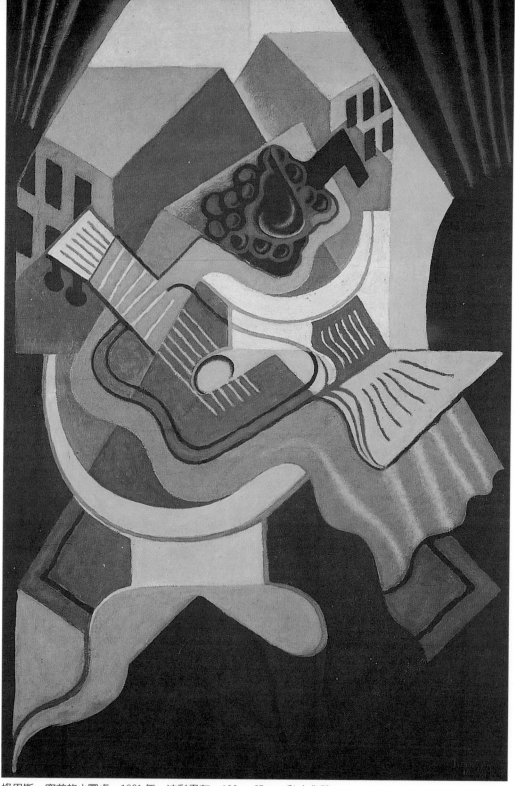

格里斯　窗前的小圓桌　1921 年　油彩畫布　100 × 65cm　私人收藏

圖見 106 頁

圖見 68 頁

斯是如何懂得暗色面之暈色與對比的處理。〈海灣之景〉讓人想
到一九一五年的〈窗前的靜物：拉維孃廣場〉，是這一年的大傑
作，海藍色與木料色之對比，格里斯在過去多次使用，但從沒有
如此畫一般地和諧宜人。吉他樂譜橫於開向海灣窗戶的桌前，桌
上的木紋、樂譜的譜線、吉他的琴弦、海上的天空、流光之紋，
一朵白雲自左襲來，一角的亮光閃在窗門上。格里斯病後生命的
喜悅細細潺流。

圖見 7 頁

　　一九二一年中格里斯回到巴黎，作了一些人像，先是以鉛筆
作〈自畫像〉，接著畫坎維勒及其夫人，標明日期為九月、十
月，他畫了一些友人，如勃里斯・科切諾和路易絲・哥棟，其中
一部分做成石版畫。這些畫像與立體主義無甚關係，倒是格里斯
把早期的素描工夫發揮了出來，造形穩當，線條俐落。他這年畫

圖見 171、172 頁

的〈自畫像〉與一九○九至一九一○年畫的〈自畫像〉不同。先
前用炭筆畫的簽上「Victoriao González」，是做為一個立體主義畫
家的起步，營造了一些「立體」的手法；而一九二一年的〈自畫
像〉則放手大膽畫去，坦率而真誠，是畫出了朋友所認識的格里
斯。坎維勒與夫人，以及勃里斯・科切諾、路易絲・哥棟的畫
像，下筆有勁，石版畫力度稍弱。

佈景、服裝設計及書本插畫

　　在邦都爾畫的一組開向窗外的靜物，與那些鉛筆畫和人像畫
之外，格里斯在一九二一年的重要藝術活動原應是為戴亞基列夫
在蒙地卡羅上演的舞劇「四幕佛朗明哥舞」，作佈景與服裝的設
計圖。四月他受了這位盛名的編舞家之請趕到蒙地卡羅。格里斯
對戲劇舞蹈演出的參與原沒有多少心理準備，動身前已相當懊
惱，到達時他才知道戴亞基列夫與他的約定並不清楚，佈景與服
裝設計圖已經托付給了畢卡索，結果格里斯只為那個演出的節目
單作一些演出人員的素描，這使他十分不快。

　　為了彌補這次合作之不足，且戴亞基列夫也知道這位已經開
始知名的立體主義畫家的能力，一九二二年的十一月，編舞家再

度商請畫家，為舞劇「牧羊女的誘惑」作佈景與服裝的設計。這齣舞劇採用十七世紀作曲家蒙特克雷（Montéclair）的音樂加以改編，是法王路易十四的故事，格里斯對這次工作興趣較大。「牧羊女的誘惑」在一九二四年初演出，格里斯的表現頗受好評，讓他得以再參與古諾的「鴿子」和夏布里耶的「壞教養」的佈景與服裝設計工作，更重要的是接著為凡爾賽宮的節慶作佈置籌畫。格里斯主持設計鏡宮長廊，這是少有人能得到的機會。完成後，格里斯受到觀眾和評論家的一致讚美。不過這些工作並沒有留下多少紀錄，一些印刷品或可以在舊書攤上找到。有幾幅服裝設計與舞台草圖，如「牧羊女的誘惑」，以鉛筆或炭筆起草，再敷以粉彩或水粉彩的圖繪留了下來。這些在格里斯去世後，由畫商暨好友坎維勒分贈給親密的友人。又「牧羊女的誘惑」中的一些服裝設計在格里斯逝世後的一九二九年再用於「諸神的乞討」的演出，這是由巴隆欣（Blanchin）依據比夏姆（Beechamé）的音樂編舞，巴克斯特（Bakst）作佈景設計的舞劇。

在作畫與為舞台工作之餘，格里斯又為詩人朋友如彼爾·雷維第和維欽特·烏以多勃羅等人作詩集插圖，接著應坎維勒之請，為其新經營的西蒙畫廊所出版的書刊作插圖，如為馬克斯·賈科普一九二一年的書《不要切斷小姐的關係或郵局的錯誤》作了四幅石版畫；為撒拉克盧（Salacrou）一九二四年的《摔碟子的人》作五幅石版畫；特里斯坦·查拉（Tristan Tzara）一九二五年的《雲的手帕》作九幅腐蝕銅版畫；拉迪格（Radiguet）一九二六年的《德尼斯》作五幅石版畫，還有為傑崔德·史坦茵的《一本包括一個妻子有一頭牛的書》作了四幅石版畫，其中一幅為彩色。這些都是很小型的插圖，格里斯以極純淨的手法處理，他再次確定自己在法國身為大插圖家的地位。他以象徵的方式在插圖中靈敏地傳達出與書本文字息息相通的感覺。格里斯讓插圖超越傳統的描述性質。

從「洗濯船」到布隆尼

格里斯 「牧羊女誘惑」佈景裝飾 1923 年

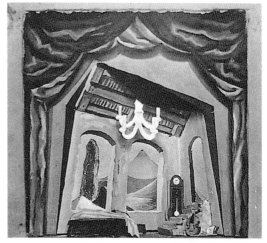

格里斯 為古諾歌劇「鴿子」所作佈景裝飾 1923 年

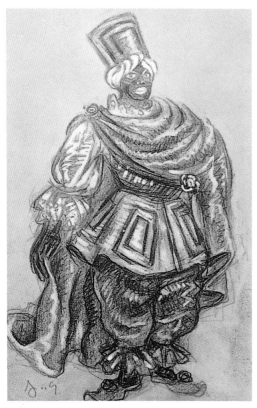

格里斯 「牧羊女的誘惑」服裝設計之一
1924 年 粉彩 27 × 18cm

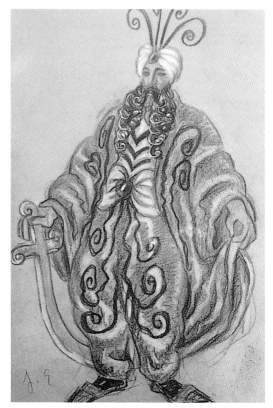

格里斯 「牧羊女的誘惑」服裝設計之一
1924 年 粉彩 27 × 18cm

格里斯的畫商坎維勒一九二一年在巴黎東郊布隆尼市政廳街十二號買了一大棟宅院住了下來，這個年代的布隆尼安靜優美，到巴黎坐渡船沿塞納河而上即可。在稱為「王子」的區域，一群雕塑家，如曾建議格里斯作了一件小丑雕塑的賈克‧里泊齊茨、知名的保羅‧蘭道夫斯基等人，畫家如夏卡爾都來此尋找寧靜的創作環境。坎維勒認為這個時候的格里斯應該找一個比「洗濯船」較舒適而有益健康的地方居住。七月他先請璜‧格里斯和喬塞特到他的新居小住，兩位客人享受了舒適的幾天，一口同意由坎維勒為他們尋找可租的居所。坎維勒與夫人九月便為他們覓得一屋，但此時格里斯與喬塞特住到塞瑞，要等到第二年四月回巴黎，才由「洗濯船」搬來布隆尼。

　　格里斯在布隆尼這個新租到的居所離坎維勒家幾步之遙，地址為市政廳街八號，是一棟樸素樓屋的上層，該屋原有三個房間，後來加蓋小閣樓，做為格里斯的畫室。房東是一個鉛管鍍鋅工，十分友善，幫助格里斯做了許多安頓工作。要佈置一個新家並不容易，喬塞特跑遍遠近舊貨市場，格里斯則自己用紙與紙板及黑人面具做了燈罩及其他家中用物。「洗濯船」的家當他們只留了幾件做紀念。那把精細鑲工的搖弦琴掛在飯廳，桌腳厚重的獨腳小圓桌放在臥房裡，這個房間開向內天井，外面有一株每年長出果子的無花果樹來遮蔭，視野很遠，可以一直看到聖-克盧的小山丘。

　　新居的牆上沒有掛藝術家自己的作品，除了後來在一九二六年兒子喬治從西班牙來巴黎相聚後，他送給兒子一幅〈蛋〉作為生日禮物，喬治把它掛在自己的房間裡。在飯廳掛了格里斯經常光顧的肉商那喜歡畫畫的兒子的兩張靜物，格里斯曾花心思指導他。牆上還有一幅彩色石版廣告圖片，一張印有聖母的銅版畫，幾件格里斯在蒙馬特認識的一位美國版畫家的作品，另有兩幅朋友的風景畫。

　　格里斯蒐集的圖書是一般的普及性通俗讀物，各種類別，甚至包括生物、占星學、魔術等各種不同深淺的科學和神祕性的書，也有一些藝術家，如特勃須、瓊‧斯坦因、安格爾、拉菲

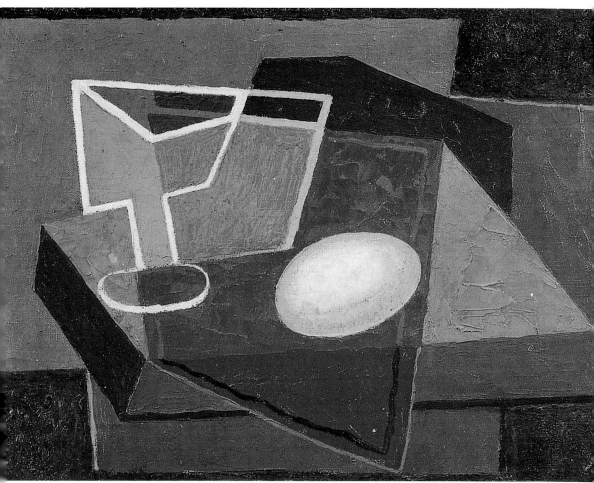

格里斯　蛋　1926年　油彩畫布　24 × 33cm　巴黎私人收藏

　　爾、朱巴蘭和維梅爾的傳記，還有些一般繪畫基本原理人體比例
的讀物。

　　　這就是藝術史上立體主義大家璜‧格里斯卅五歲以後在巴黎附
近家中的情景，一個比居住了十五年的簡陋的「洗濯船」畫室更爲
舒適的居所，格里斯在此度過生命的最後五年。對格里斯一生忠實
的伴侶喬塞特而言已經十分滿意這個家，他們算是十分恩愛的一
對。喬塞特敘述格里斯在沒有病痛的時候，經常爲她端早餐到床
前，一次喬塞特因故拒絕他用心準備的飲料和麵包，格里斯一時生
氣，把咖啡倒到她頭上，兩人哭成一團，當然後來又言歸於好。

布隆尼的生活

　　與自己的畫商比鄰而居，格里斯感到有如親人在旁。他對坎維勒信賴，坎維勒按月向他買畫，從不讓格里斯的畫囤積，即使對外銷售有困難時，他也不斷買進，讓格里斯的生活無有匱乏。他甚至給格里斯辦理社會保險，格里斯身體不好，這對他是極大的安全。當然坎維勒的支付雖然持續，卻並非高額，某些畫商願出雙倍甚至三倍的價格，如羅森貝格畫廊在一九二○年要給他專營合同，格里斯最後還是寧願與坎維勒合作，他笑稱坎維勒是他的老闆。

　　坎維勒擔心格里斯到了布隆尼會感覺無聊，因為離開了蒙馬特區，而且離蒙帕納斯文藝圈也甚遠，格里斯倒覺得布隆尼的生活頗為愜意。坎維勒家就在隔壁的隔壁，一家八口隨時歡迎格里斯與喬塞特來串門子，冬天在客廳，夏天在開向大屋的後院聊天。

　　格里斯本來就喜歡跳舞，在「洗濯船」的時代便認真地買了一些跳舞入門手冊，自己練習跳起舞來，沒有人比他更知道時新的舞步：卻斯頓、探戈、狐步。跳狐步舞，格里斯還得過一個獎。來到布隆尼，他把坎維勒和一些朋友拉到該區的一些跳舞場，是他發現的最親切的地方，有時大家也渡過塞納河到聖 - 克盧的幾處舞廳。春天和秋天，聖 - 克盧有節慶時，他總不忘去跳舞和摸彩，坎維勒敘述一次格里斯抽中一瓶紅酒跑遍四處，分給每個人一口。

　　格里斯與喬塞特到巴黎去，可以坐塞納河上的渡船，自布隆尼或聖 - 克盧上船。搬到布隆尼的那年，格里斯在船上看見一位坐著的修女，他畫了一幅白與褐色調的畫。晴朗的日子，他們也常跟坎維勒及家人乘坐豪華長型的雷諾 10CV 的汽車到處遊玩。格里斯也喜歡看電影，當時大家注意卓別林的影片和一些通俗的「魔怪」影集，他都在布隆尼和聖 - 克盧看得津津有味。

　　一星期的工作天中，只有少數親近的朋友來到畫室，如坎維勒的親戚畫家埃里・拉斯科、西班牙女畫家瑪琍亞・勃朗夏、立

格里斯　為俄羅斯芭蕾舞團所作的佈景與服裝設計　1924 年　紙板草圖、水粉彩、明信片

陶宛雕塑家賈克‧里泊齊茨（是他影響了格里斯，作了一件雕塑），前衛詩人和作家中如智利人維欽特‧烏以多勃羅，曾一度支持他生活的美國女作家傑崔德‧史坦茵、法國心理分析先鋒學者雷內‧阿隆第，或藝評家彼托‧賓宙及傑拉都‧迪也哥，特別是對格里斯繪畫始終不渝的支持者摩理斯‧雷納爾，格里斯跟這些人可以討論幾個小時，進入十分嚴謹精妙的辯證。

有時他家也出現攝影師或新聞記者，如美國人卡特‧碧斯和曼‧雷（Man Ray），他接受採訪或讓他們攝影，曼‧雷在一九二二年為格里斯拍出一幀凝神動人的照片。格里斯把它寄給在西班牙的兒子喬治，後面寫著：「給我親愛兒子，讓他偶爾想到我。」圖見184頁

住在布隆尼，格里斯享受到了生活的樂趣，他告訴詩人朋友雷蒙‧拉迪格說：「看到生活的美好，包括星期日。」大約在格里斯成為坎維勒夫婦的鄰居之時，露西與昂利‧坎維勒發起「布隆尼的星期日聚會」，前後差不多持續了五年，直到格里斯去世。他們邀請「新一代的畫家、作家」，還包括雕塑家、建築師、演員和音樂家。

露西與昂利‧坎維勒的住屋寬敞，屋後庭院花草茂美，受邀請的人都十分高興來此聚會。布隆尼那時還是郊區，有大花園、小別墅，大家到那裡像到鄉間休閒，坐電車或塞納河的渡船來，自巴黎到布隆尼的渡船有卅五個停泊站，一般巴黎人也喜歡到這裡河畔的小酒店來消磨假日。布隆尼的一邊有一八七○年為戰事而築的巴黎城堡，在某些情況下，巴黎人來此，還需要通過關卡，因此來到布隆尼有到達另一個世界的感覺，大家都歡喜來。

星期日一天的節目，經常是朋友們趕來午餐，中午熱鬧異常，下午在庭園喝咖啡，聽格里斯帶來的留聲機播放唱片，隨音樂起舞。女士們特別高興，大家輪流等著「唐璜‧格里斯」（坎維勒如此戲稱格里斯），請她們跳時新的舞步。坎維勒本來不太跳舞，被格里斯強制，最後也著迷，與眾女士一起共舞。

跳到天旋地轉時，大夥便遊走到格里斯的畫室，休息並欣賞他的新畫，興致好的就留下來晚餐。晚間大家多談些繪畫的前途之類的話題，詩人們朗誦新詩，特別被大家叫稱為「詩中的格里

斯」，後來進了修道院的彼爾·雷維第最常高聲朗誦，有時其他人也作一點小表演，或大家輕鬆玩牌。共度快樂時光。

雕塑家、畫家中，里泊齊茨、勒澤、馬松、馬諾羅、昂利·羅倫斯、蘇珊·羅傑和丈夫安德烈·博丹（André Baudin）是最忠實的常客，坎維勒稱博丹為格里斯精神上的繼承人。格里斯的先驅者，已經與格里斯相當疏遠的畢卡索與勃拉克偶爾也會駕臨「布隆尼的星期日聚會」，但關係有點緊張，他們與坎維勒因畫的買賣也有些金錢糾葛的問題。但自一九二三年以後，畢卡索倒較常來看坎維斯。

在布隆尼也有音樂氣氛，自認對音樂一無所知的格里斯和畫家拉斯科都會唱歌，詩人賈科普和詩人雷納爾的夫人傑曼妮也都喜歡唱歌，他們唱民歌或當時流行的香頌。精通中古音樂的瑞士詩人阿伯特·辛格里亞會坐下來彈鋼琴，但若大作曲家埃立克·撒提（Eric Satie）蒞臨時他自然把琴椅讓出。

格里斯喜歡讀詩，關注詩人，早期「洗濯船」時代的詩人鄰居除了雷維第、賈科普一直與他有所往來，還有一九一九年認識的極年輕的拉迪格都會常來布隆尼。一九二二年，宣告立體主義已經死亡而寫了「達達主義的七道宣言」的特里斯坦·查拉仍不失為格里斯的朋友，也是星期日聚會的常客，對於「達達」，格里斯曾說了：「我們容易熱中於無秩序，我們卻不喜歡炫耀作態，達達運動和其他如畢卡比亞的東西讓我們顯得古典，還並不令我們不悅。」格里斯和一些朋友有時也會開超現實主義者的玩笑，一天也來聚會的詩人劇作家安托南·阿爾托拆穿超現實主義者說：「超現實主義者的靈魂只有在星期天受苦。」布隆尼這幫友人大都還是立體主義的支持者。

布隆尼時期的靜物

格里斯搬到布隆尼，生活比往常舒適許多，與朋友的交往又充滿樂趣，然而自一九二○年得了肋膜炎而沒有根除，自此病痛纏身。雖如此，一九二二到一九二七年居住於布隆尼期間的創作

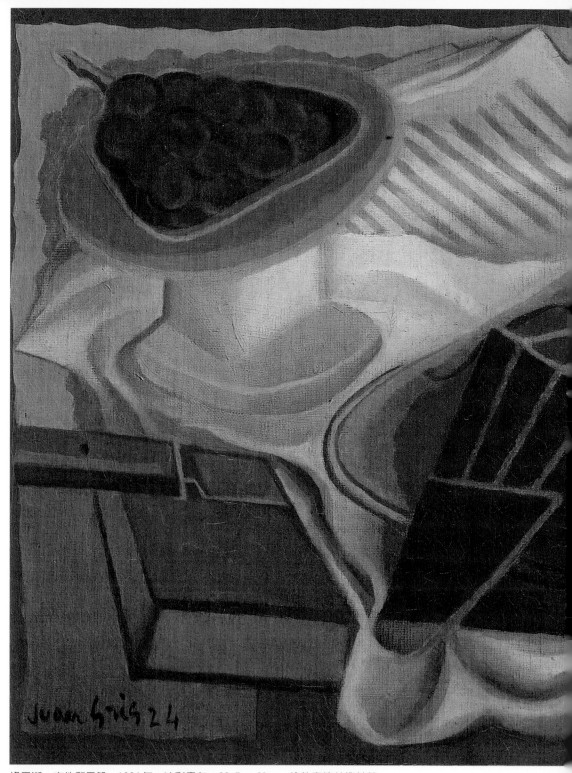

格里斯　吉他和果盤　1924年　油彩畫布　38.5×60cm　倫敦泰德美術館藏

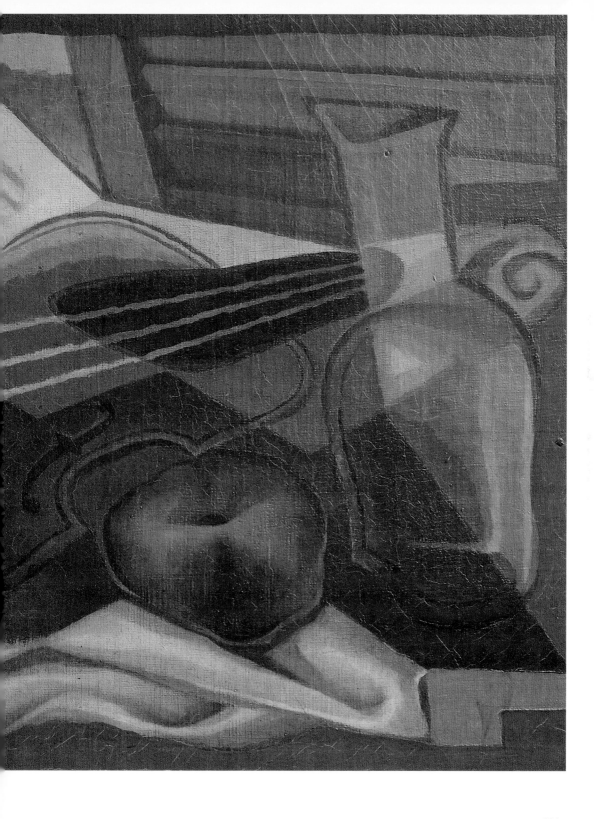

仍然豐盛。雖然有人認爲格里斯最後幾年的表現平淡，其實這是站在立體主義繪畫的立場而言，格里斯是漸行漸遠於立體主義，然而他造就了自己的，有人稱之爲「詩意的繪畫」。

一九二二年，特里斯坦・查拉便宣告立體主義之終止。爲立體主義立名的烏塞勒（Vauxcelles）在一九二三年繼而發佈說：「在勃拉克與畢卡索之後，現在輪到格里斯，在那麼多年的忠誠之後終於放棄了立體主義。」格里斯一九二五年回辯：「如果人們稱謂的立體主義只是一種外貌，那麼立體主義必是已消失；如果是一種審美，則它的精神融併於繪畫之中。」對格里斯來說，立體主義是一種古典的精神狀態，他希望在畫面呈現出清晰明確、莊重的感覺，如他一九一二年最初期的繪畫。

本質上，格里斯是一位浪漫精神極重的人，自一九一三年的重彩多色、一九一五年注入抒情感、一九一六年以後的沉鬱畫面，在立體主義外貌下都已滲透了超越古典精神的感覺。格里斯最後幾年的病痛，讓他在看人、觀物以及表現人和物上都漸隨性自然，但在脫去了立體主義的框框之後，格里斯仍然忠實於立體主義的精神，因爲他不忘把畫面處理得清晰明確而且莊重，一九二二年以後，格里斯作了不少人物嘗試，但他的靜物畫仍然較爲可觀。

一九二二年，格里斯的重要靜物〈骰子〉，大概是他最後一幅具有硬挺堅實感的立體主義作品，自此畫面轉柔。〈曼陀鈴和葡萄〉、〈樂譜〉是構圖與內容接近的畫幅，灰綠與淺褐色調十分溫和。〈構圖〉一作也是類同感覺，唯畫中一小丑替代了吉他。

圖見126頁
圖見125頁
圖見130頁

一九二三年的〈獨腳圓桌〉與〈碗、書和湯匙〉都屬溫和的作品，前者以淺淡的棕色調爲主，畫的邊緣呈淺調草綠，以更柔和畫面，後者畫幅有淺棕色調，但畫中央及四周橙色調相得益彰，發出溫暖之光。

圖見131、127頁

一九二四年的〈碗與杯〉和〈提琴與水果〉兩畫十分傑出。兩者構圖、色彩與筆法都大有突破，前一畫有碩大的碗、杯，後一畫有拙趣的果盤與提琴，隨興之所至而繪，構圖、造形與設

圖見129、132頁

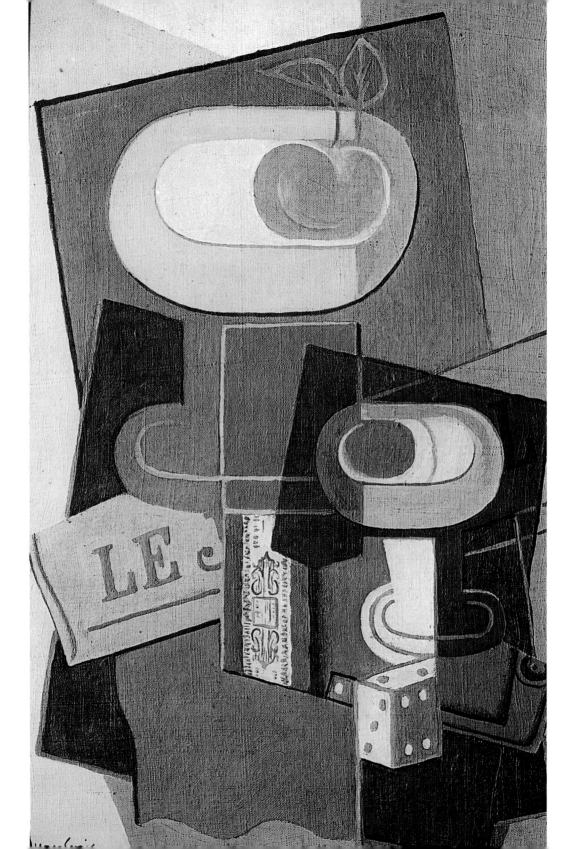

色，自然而佳妙，這是格里斯大氣度的靜物畫，而非立體主義的靜物畫。

一九二五年的靜物回到一九二〇至一九二一年的感覺，構圖完整平穩，物象接近真實描繪，而非立體主義的表現，色彩有略鮮亮色之對照，有暗沉調子的對比，也有近單色而作色階明暗的細心處理。每一幅畫都是格里斯心中的一室，深深吸引人，誘人探入其中，這些畫是〈虹吸管瓶與藍子〉、〈嵌鑲花紋的吉他〉、〈打開的書〉、〈藍色的罩毯〉、〈紅色的書〉、〈電燈〉、〈書上的菸斗〉。一九二五年也有幾幅開向外在世界的畫，如〈海前的吉他〉、〈海前的桌子〉，前者全畫如海邊綠野的調子，後者海偏一隅，其餘是溫暖的紅。生活何其美好，溫暖的室內有音樂，吉他和樂譜，還有畫、調色盤與畫筆。另外，〈有吉他的靜物〉和〈桌上的靜物〉，海雖未出現，但畫的背景都有一處清明的色調，探向遼遠，特別是〈桌上的靜物〉一畫，溫柔的淡藍，和著其他淺淡的暖色，流溢全畫。

圖見131、133頁

圖見134、138、140、144頁

圖見137、139頁

圖見143頁

一九二六年〈畫前的桌子〉，畫中畫之景如海如天，也是大畫面之一角探向外在空間的嘗試。室內溫靜，桌上物象舒和清明（畫上的一把水果刀並不影響氣氛）。〈吉他、蘋果和水瓶〉清淡的畫中心層層圍起四周，褐與紅赭的變調，雖多稜角，卻諧調。〈有紅巾毯的桌子〉、〈吉他和樂譜〉、〈剪刀〉、〈小提琴在開敞的窗前〉、〈吉他與水果盤〉、〈大理石桌〉和〈香蕉〉等畫，形簡意賅，特別是〈小提琴在開敞的窗前〉和〈香蕉〉有如東方繪畫之寫意，更擒人之心。每畫中都有紅色，好像不是溫暖的紅，而是近傷心的紅，顯示出對生命的渴求與依戀。這一年格里斯的兒子喬治自西班牙來巴黎，格里斯在其生日時畫了一幅〈蛋〉，作為禮物。

圖見134頁

圖見144頁

圖見149、145、141頁

圖見151、141、148頁

一九二六年格里斯畫了最後的靜物〈吉他與水果盤〉，樂器平擺，果盤上的水果似也無精打采，菸斗斜置，桌中間一片空白。

格里斯　樂譜　1922年
油彩畫布　96×61.5cm
馬德里當代美術館藏
（右頁圖）

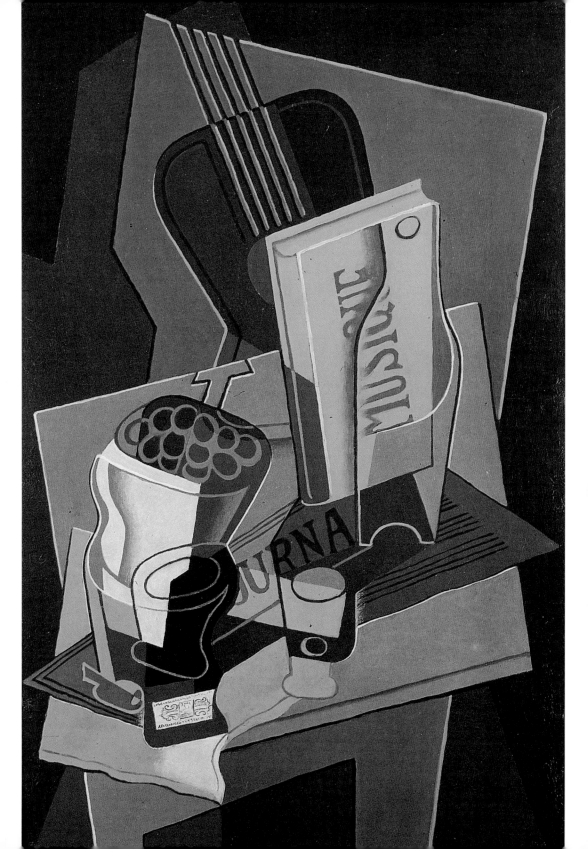

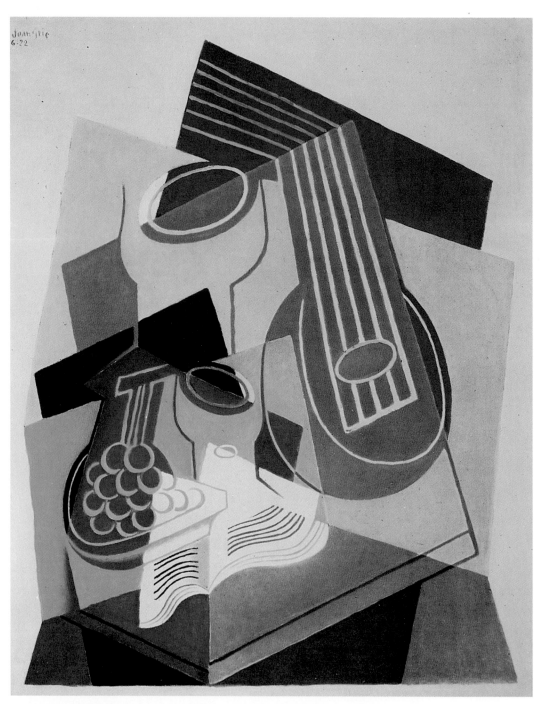

格里斯 曼陀鈴和葡萄 1922年 油彩畫布 91×71cm 日內瓦私人收藏

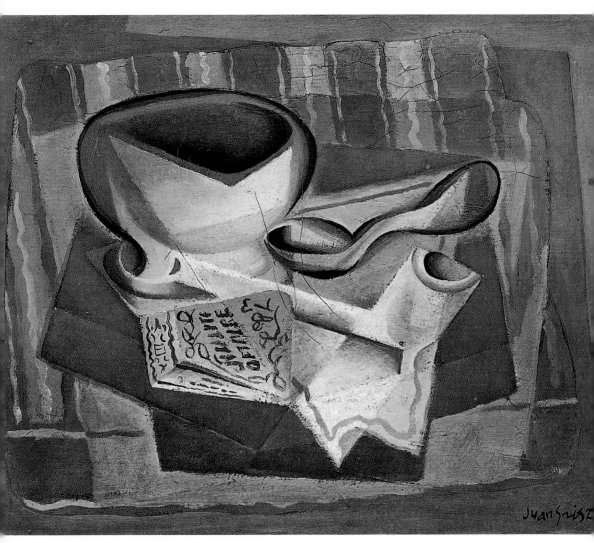

格里斯　碗、書和湯匙　1923年　油彩畫布

格里斯　碗與杯
1924 年　油彩畫布
24 × 33cm
馬德里當代美術館藏

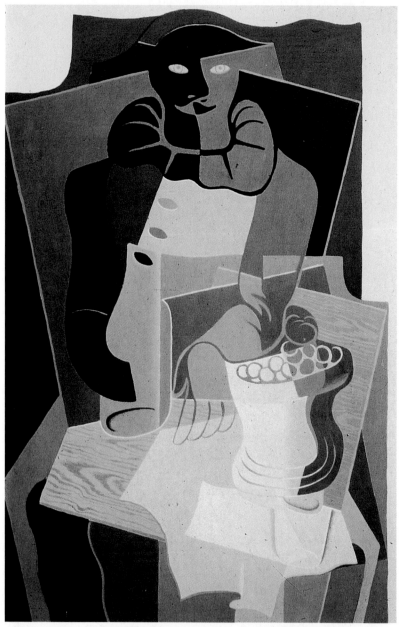

格里斯　構圖　1922年　油彩畫布　100×65cm　德國烏珀塔爾美術館藏

格里斯　獨腳圓桌　1923年　油彩畫布　50×61cm　伯恩美術館藏（右頁上圖）

格里斯　虹吸管瓶與籃子　1925年　油彩畫布　54×73cm
巴黎國立現代美術館藏（右頁下圖）

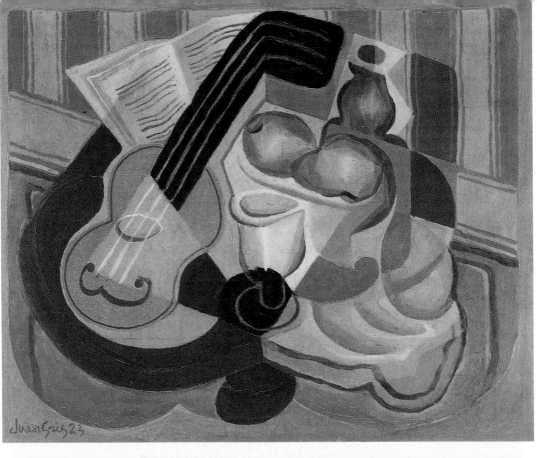

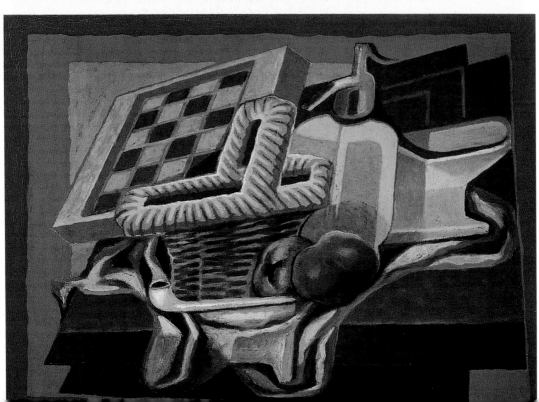

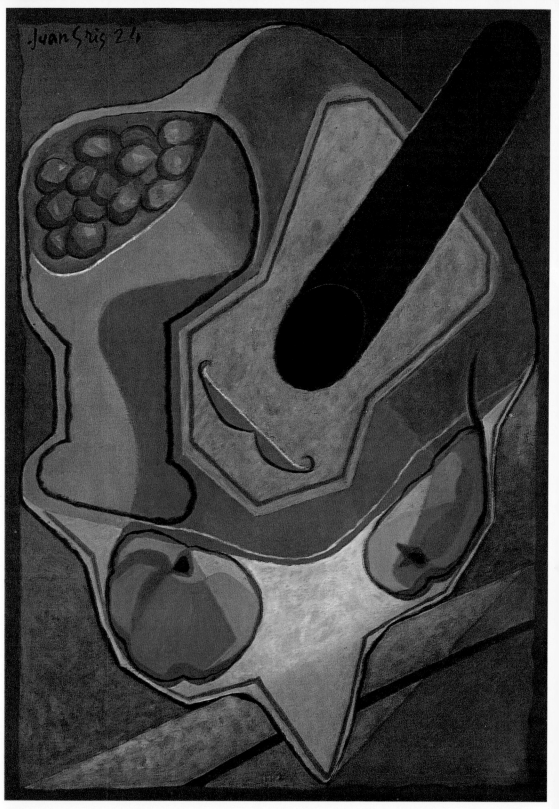

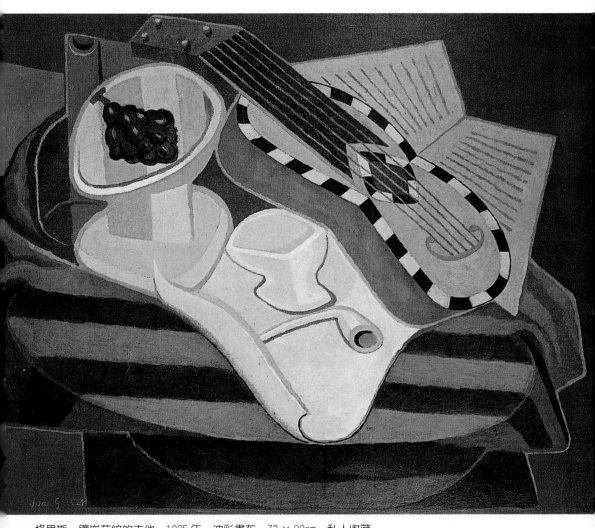

格里斯　鑲嵌花紋的吉他　1925 年　油彩畫布　73 × 92cm　私人收藏

格里斯　提琴和水果　1924 年　油彩畫布　46 × 33cm　巴塞隆納私人收藏（左頁圖）

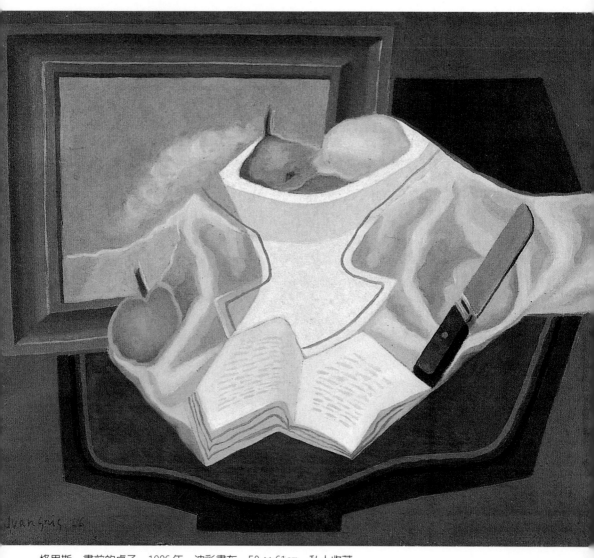

格里斯　畫前的桌子　1926年　油彩畫布　50×61cm　私人收藏

格里斯　紅色的書　1925年　油彩畫布　73×60cm　伯恩美術館藏（右頁圖）

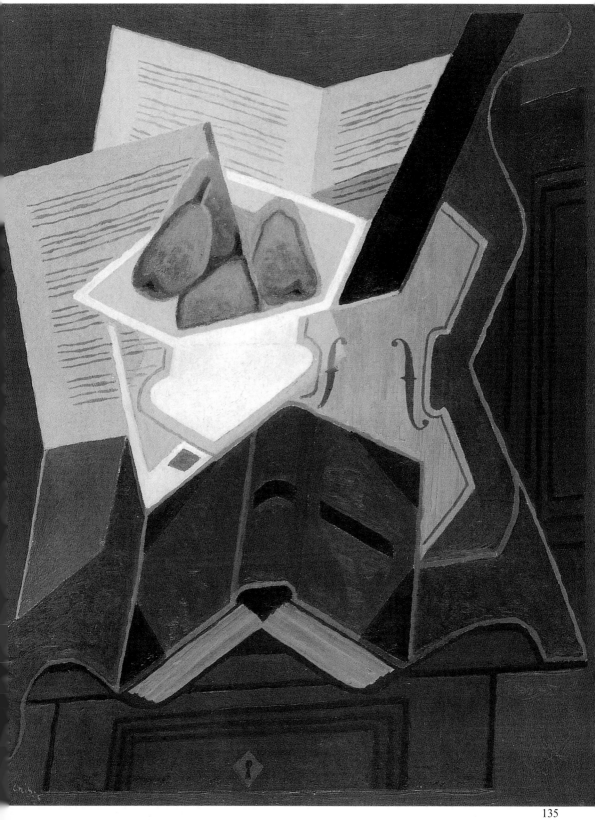

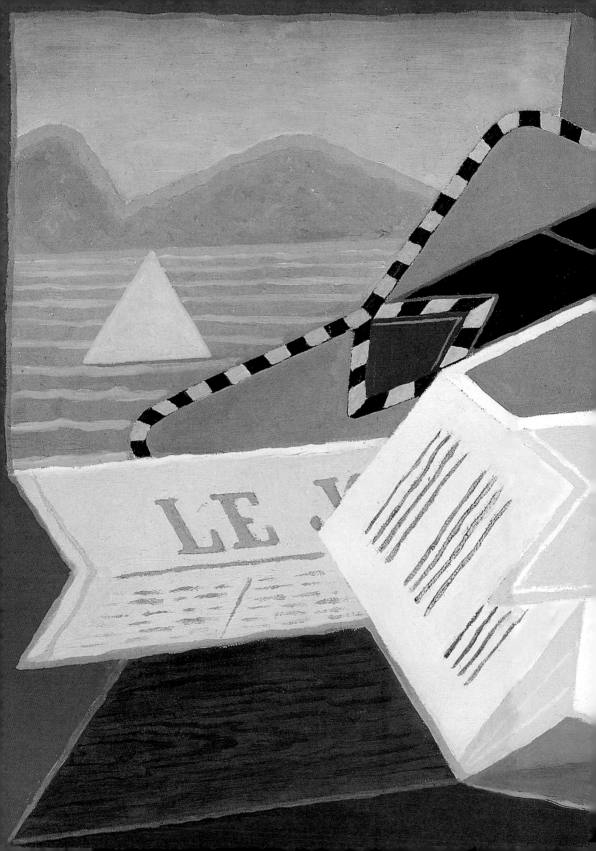

格里斯　海前的吉他
1925 年　油彩畫布
54 × 65cm
馬德里當代美術館藏

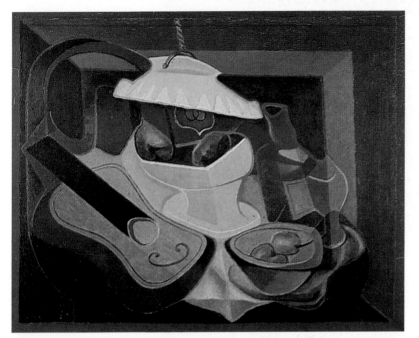

格里斯　電燈　1925年　油彩畫布　65×81cm　巴黎私人收藏

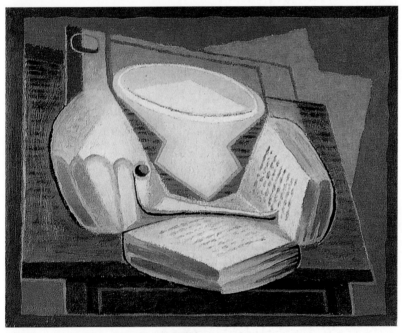

格里斯　書上的菸斗　1925年　油彩畫布　33×41cm

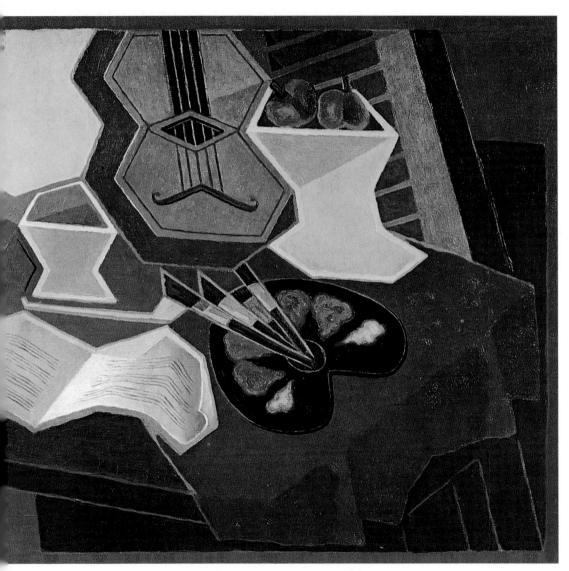

格里斯　海前的桌子　1925年　油彩畫布　73.5×92.5㎝　馬德里私人收藏

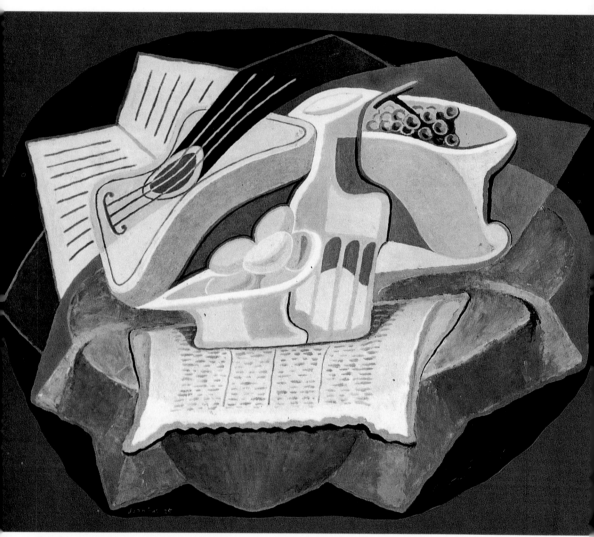

格里斯　藍色的罩毯　1925 年　油彩畫布　81×100cm　巴黎國立現代美術館藏

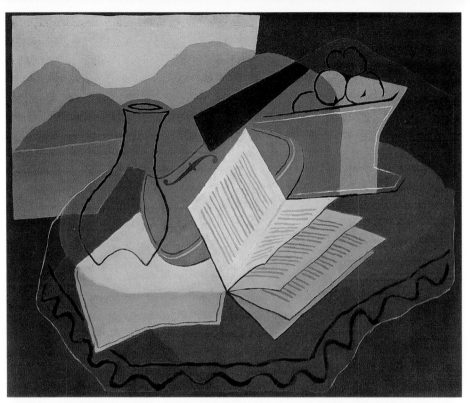

格里斯　小提琴在開敞的窗前　1926 年　油彩畫布　54×65cm　布萊梅美術館藏

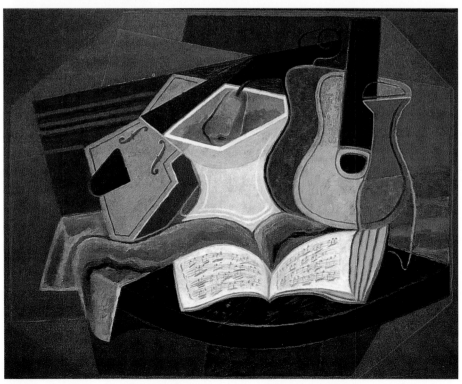

格里斯　大理石桌　1926 年　油彩畫布　65×81cm　布萊梅 HAG 美術館藏

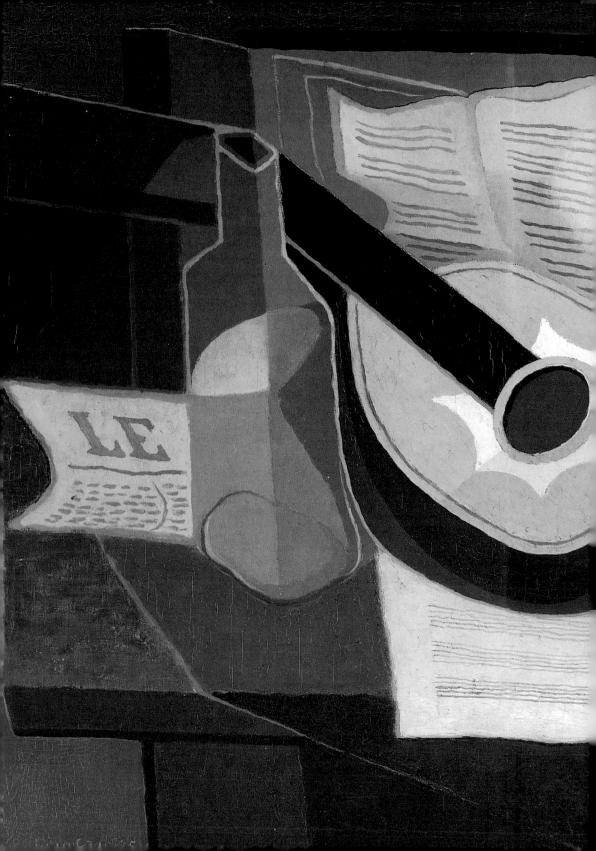

格里斯
有吉他的靜物
1925 年
油彩畫布
73 × 92cm
波士頓美術館藏

格里斯　吉他、蘋果和水瓶　1926年　油彩畫布　46×55cm　奧斯陸私人收藏

格里斯　打開的書　1925年　油彩畫布　73×92cm　伯恩美術館藏

格里斯　吉他和樂譜　1926年　油彩畫布　27.5×35cm　紐約私人收藏

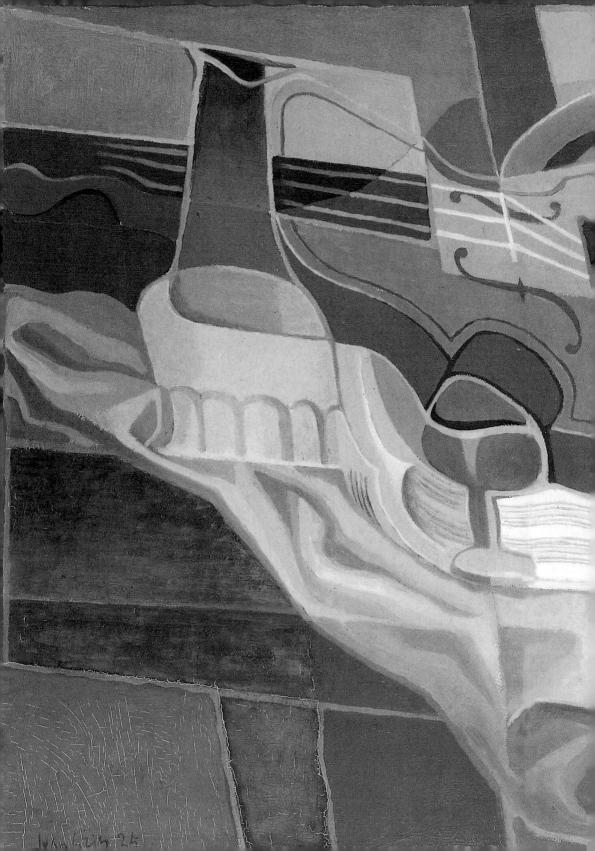

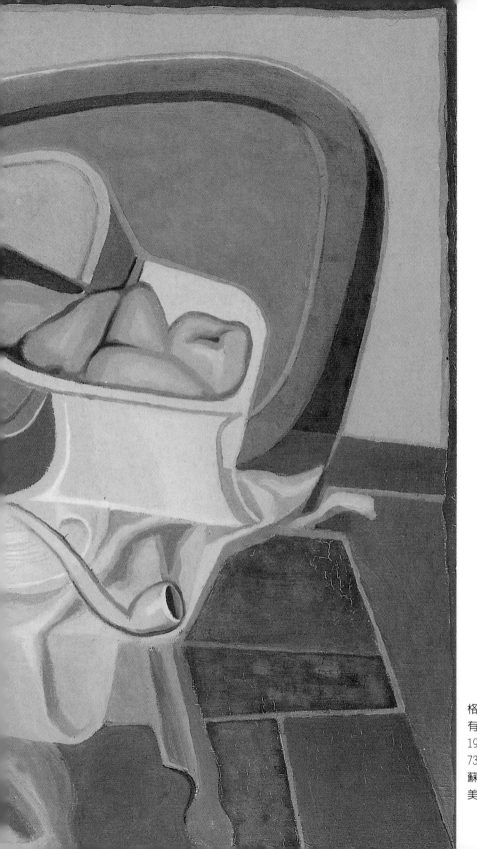

格里斯
有桌與扶手椅的靜物
1925年 油彩畫布
73 × 92.5cm
蘇黎世，索洛圖恩
美術館藏

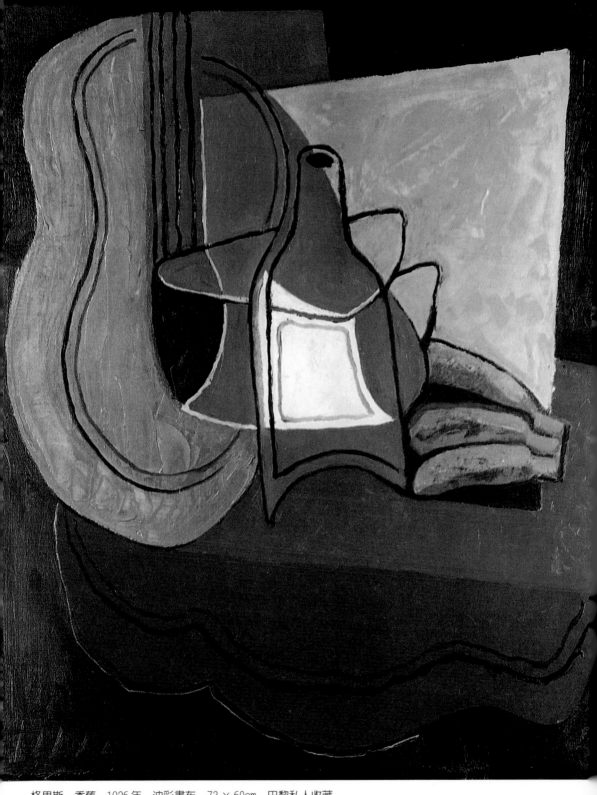

格里斯　香蕉　1926 年　油彩畫布　73 × 60cm　巴黎私人收藏

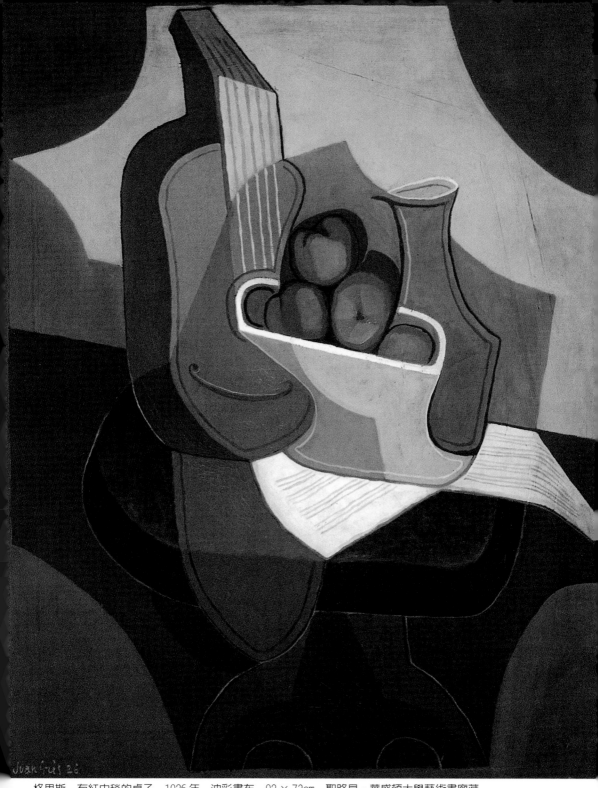

格里斯　有紅巾毯的桌子　1926 年　油彩畫布　92 × 73cm　聖路易，華盛頓大學藝術畫廊藏

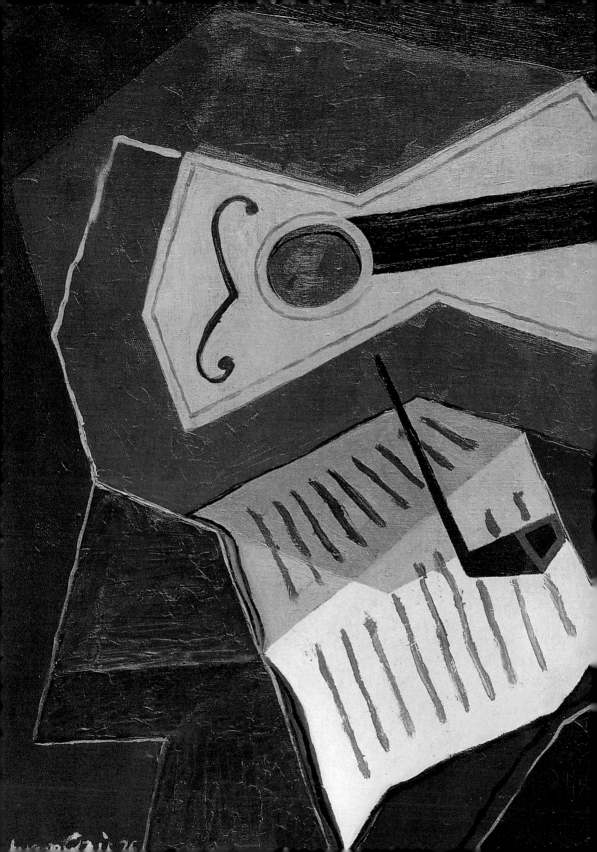

格里斯　吉他與水果盤
1926 年　油彩畫布
60 × 73cm
布魯塞爾私人收藏

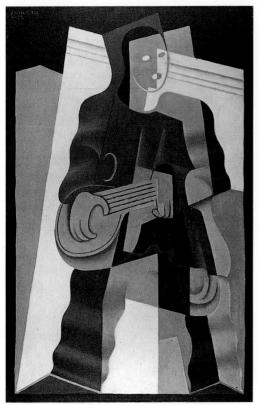

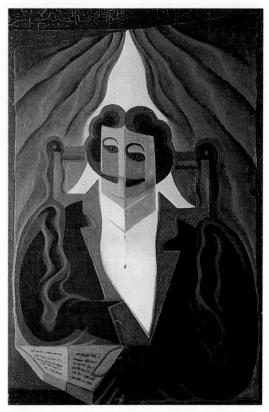

格里斯　皮也羅丑角　1922 年　油彩畫布　100 × 65cm　私人收藏

格里斯　男人畫像　1923年　油彩畫布　92×60cm　巴黎私人收藏

小丑與其他人物畫

　　或許因為病痛，對生命有更多思索，對人有更深感悟；也或許由於佈景與服裝設計的經驗，格里斯搬到布隆尼以後的作品，有相當比例是和舞台相關的小丑與其他人物畫。這類畫像一如他的靜物也漸漸地脫離立體主義，格里斯尋求一種人物內在感覺的直截表露。

　　一九二二年，格里斯在塞納河的渡船上見一修女而繪有〈修女〉一畫，人物身段、經書、祈禱台的處理尚可，臉部掌握稍遜。〈少女〉一作，臉部、上身與背景尚保留了些許立體主義的感覺。〈兩個皮也羅丑角〉，臉部簡單，卻具表情，上袍寬大，

格里斯
兩個皮也羅丑角
1922 年　油彩畫布
100 × 65cm　巴黎路易斯·雷里畫廊藏
（右頁圖）

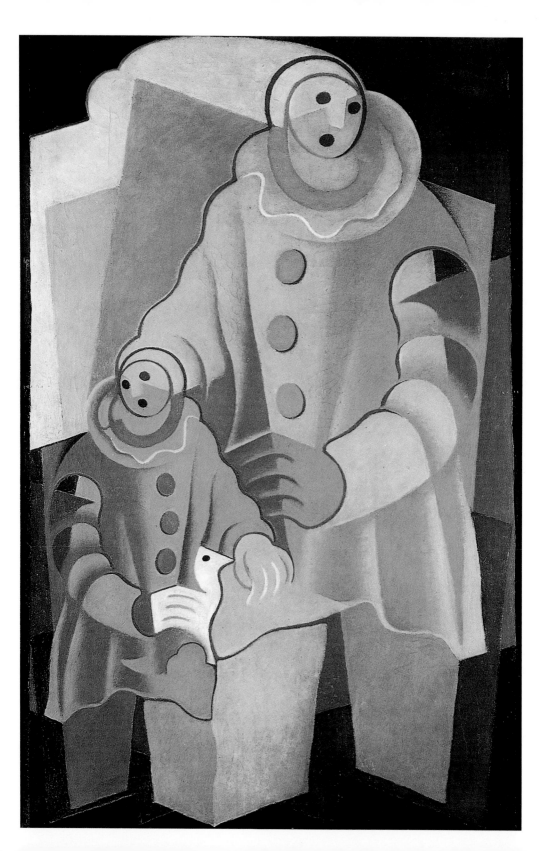

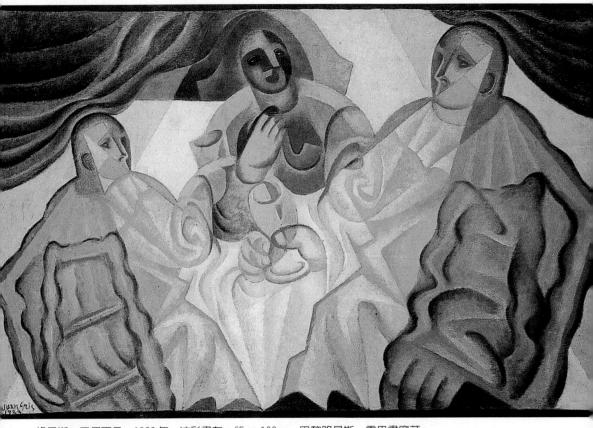

格里斯　三個面具　1923年　油彩畫布　65 × 100cm　巴黎路易斯・雷里畫廊藏

頗有量感，腿部處理稍顯勉強。格里斯在此或有保留立體主義造形
的意願，但並不十分成功。一幅單人的〈皮也羅丑角〉，人物造形 圖見152頁
與背景有立體主義之美，唯臉部表情平淡。一九二三年藍褐色調對
比的〈男人畫像〉，以及以橙色調為主，佐以灰、墨綠的〈三個面 圖見152頁
具〉都尚餘立體主義的某些樣貌。

　　〈持杖的男人〉完成於一九二三年，幾乎擺脫了幾何造形，人
物、背景隨意自如，那粗大的手、凝神的頭，頗為引人。格里斯
畫出自己內心中的人物，而非立體主義的人物。

　　一九二四年，憂傷紫色調的〈抱書的皮也羅丑角〉，人物有碩
大的手、龐大的書。知識對一個小丑來說，浩瀚而沉重，小丑捧著
書發呆。全畫唯一帶有立體主義描繪徵象的鼻越增其悲傷之感。

　　〈帶圍巾的女子〉也屬一九二四年的佳作，格里斯此畫比〈抱 圖見156頁

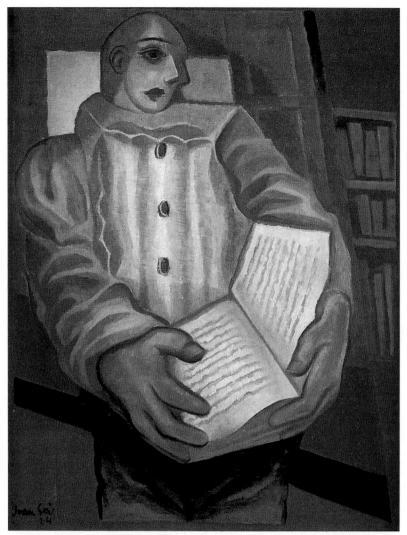

格里斯　抱書的皮也羅丑角　1924年　油彩畫布　65×24cm　英格蘭私人收藏

書的皮也羅丑角〉畫得用心。人物取半身，以橙色為主調，畫的四
邊也圍以橙色。外緣平整，內緣不規則，畫內造形全無硬直線條，
有幾何面的畫分，但無一平板幾何形，邊緣也全出自手繪。人物的
眼睛、嘴線，是畫家由內逕達畫面的筆痕。女子鼻子高挺，鼻嘴、
兩頰以較深的橙色菱形附上，如一面紗，並非為神祕，而是增添眼
神的憂愁。

圖見157頁　　　　一九二五年（一說1926）的〈帶著吉他的阿勒干丑角〉一名
〈大阿勒干丑角〉，灰調、高大的小丑，背著吉他，兩手手指相

交，憂傷不知身處何方，右手臂後一酒瓶，似可以藉酒澆愁。背
景的灰藍，和灰調鮭魚紅，如褪了色的溫柔餘想，而暗調層層圍
來，灰衣小丑猶身陷憂鬱圇圇中。

　　〈吹笛人〉與〈女歌者〉，都完成於一九二六年，畫悲傷的藝

圖見158頁

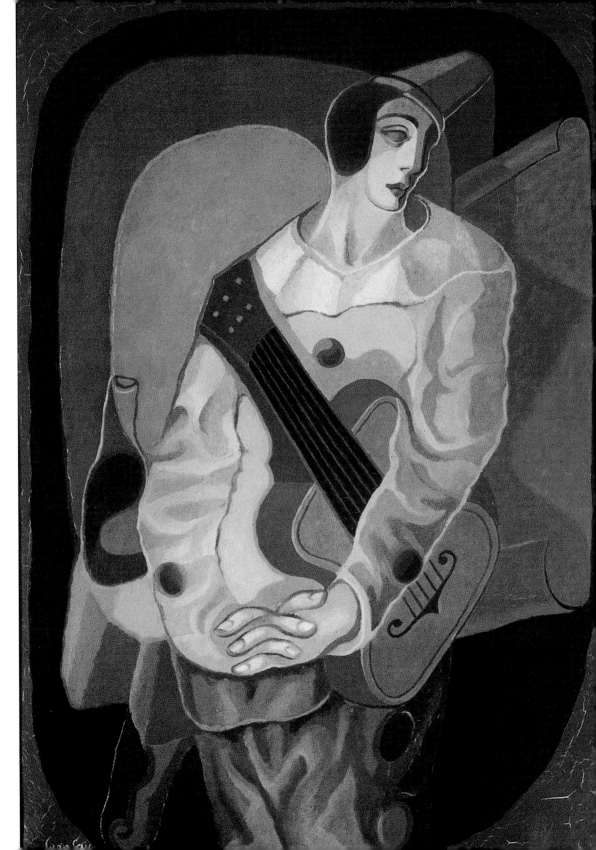

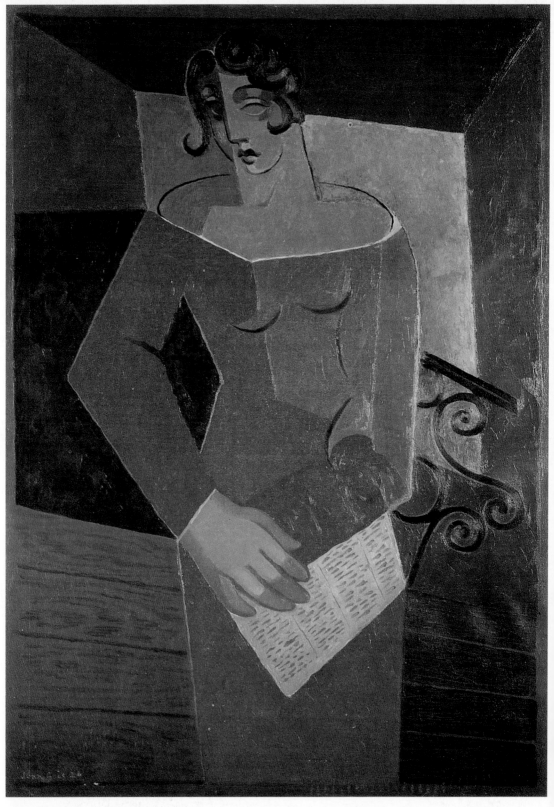

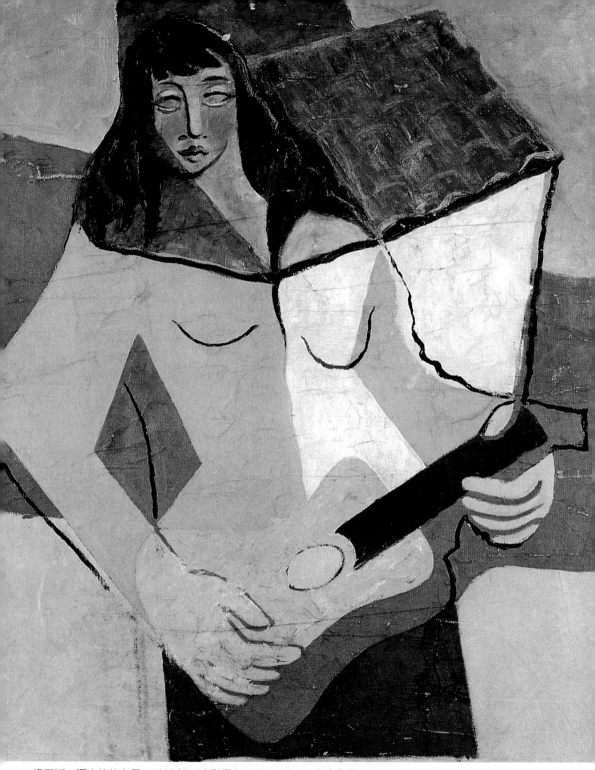

格里斯　彈吉他的女子　1927年　油彩畫布　85×63cm　私人收藏
格里斯　女歌者　1926年　油彩畫布　92×65cm　巴黎私人收藏（左頁圖）

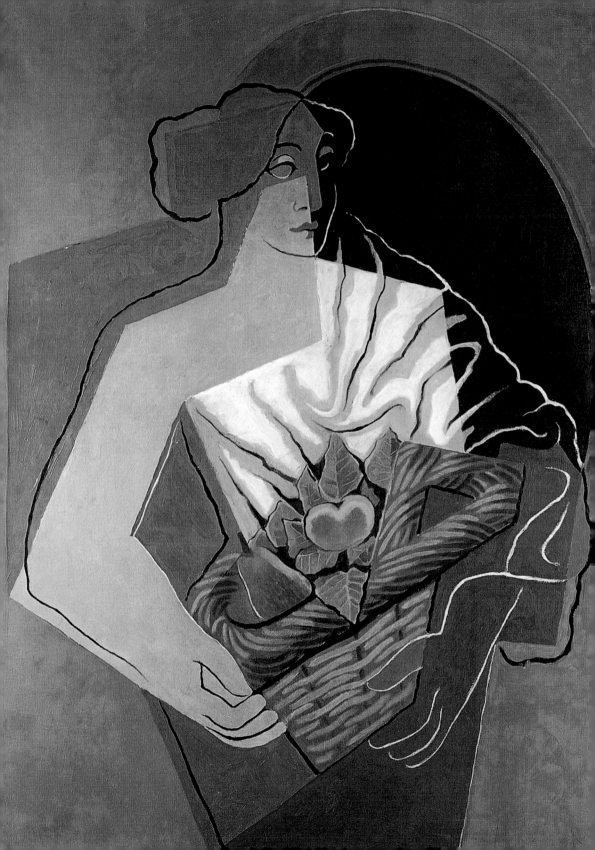

人。前者畫擊鼓又吹小嗩吶的走江湖人，身尚挺直而表情已疲憊頹喪，大的雙眼失神，眼前一片渺茫。後者所畫歌者的紅衣是傷感的紅色，備增頭臉的憂傷，面部鼻樑出現立體主義的中分畫法，暗面的處理更隱掩歌者深處的沉痛。

圖見 159 頁

格里斯生命最後的一九二七年，在僅餘的數月中爲人們留下〈彈吉他的女子〉和〈捧籃的女子〉兩畫。前者憂傷，好似爲畫家奏輓歌；後者莊重，如向他一生的繪畫送上獻禮。

一九二三年，在坎維勒的「西蒙畫廊」看了格里斯的展覽之後，路易・烏塞爾又揶揄地說：「格里斯自己相信還是個立體主義者，我們可不要這樣奉陪。」「我認爲格里斯把一幅畫有修女或阿勒干小丑的畫，稱爲『修女』或『阿勒干小丑』，已如勃拉克、畢卡索、梅占傑，再來便要輪到馬庫西斯等人放棄立體主義。是立體主義者與否，格里斯是有天分的，不容爭論。爲什麼我們不能滿足於只看這些迷人的畫，就讓我們沉湎於它們帶給我們的優雅喜悅中？」一九二三年以前格里斯的人物畫給人以優雅的喜悅，一九二四年以後則多給人憂傷。病痛之外，坎維勒所買他的畫並不都能銷售出去，而他漸漸脫離了立體主義的繪畫，有時也受到批評。這些生活上的不快，或更造就格里斯的最後一些人物畫，除了藝術美的創造外，也表現了他對人世間的感受與同情。

剛過四十而逝

「今天我剛過四十歲，我想自己觸到一個新表現階段，圖像的表現，畫幅的表現，好像都相通了，都到了。」在去世之前，格里斯在病榻上這樣告訴詩人朋友雷納爾。

一九二七年一月，格里斯慌忙自近海的阿爾卑斯山省回到巴黎，在那裡醫生診出他有尿毒，而且他的肋膜炎已很嚴重，他說他感到：「一個方形的胸硬貼在我圓形的胸部上。」格里斯形容自己的病痛也十分立體主義。醫生在四月間還允許他再提畫筆，但很快地他便不行了。喬塞特細心照顧，忠實的朋友如拉斯科、博丹、史坦茵和雷納爾常來陪伴他，而他的兒子喬治也在前一年

格里斯　捧籃的女子
1927 年　油彩畫布
92 × 73cm　巴黎路易斯・雷里畫廊藏
（左頁圖）

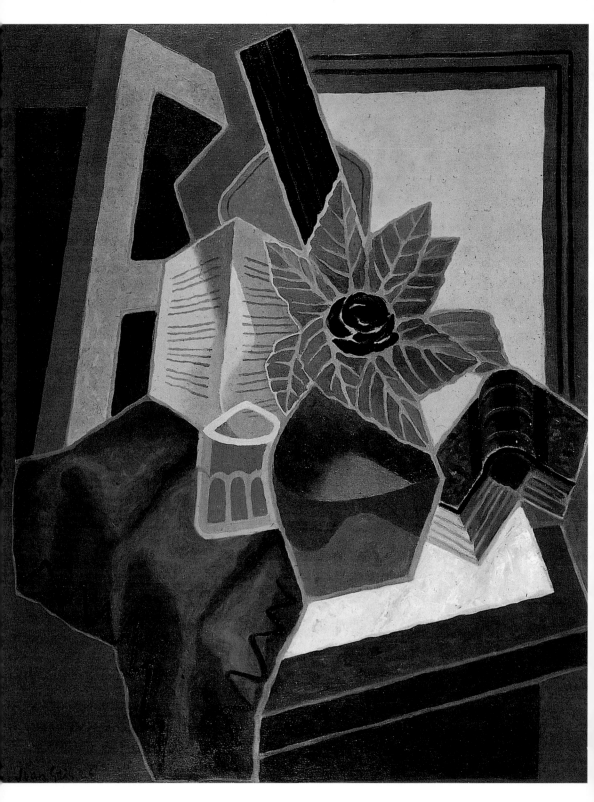

162

自馬德里來到巴黎，時時在他身邊，格里斯並不寂寞。

一九二七年五月十一日，上午八時卅分，在醫院看守的喬治發現父親停止呼吸，跑去告訴了坎維勒。接著拉斯科與夫人、雷維爾與夫人、博丹與蘇珊‧羅傑夫婦、畢卡索和夫人歐爾加、柯羅瓦都趕來探望並協助喪事處理。

喪禮在五月十三日早上舉行，沒有宗教儀式，沒有一般繁冗的追悼言辭。藝術家、詩人、朋友為格里斯最後的安排樸素而親切，只有花圈排到門門口：「給璜‧格里斯——他奮鬥的夥伴們。」送葬的行列通過布隆尼的皇后大道到西街的墓園。畫家、雕塑家、音樂家、詩人，如：里泊齊茨、畢卡索、德朗、羅倫、夏卡爾、馬庫西斯、吉斯林、米羅、弗里茲等人都來向格里斯做最後的敬禮。

璜‧格里斯，立體主義世代的較後進者，卻比格列茲早廿六年，比勃拉克或威庸早卅六年，比畢卡索早四十六年離開藝術舞台。他只作畫十七年，在一九一〇到一九二七年之間。立體主義的世代在廿世紀的六〇、七〇年代才告結束，然而格里斯沒有這種好運，如他的同僚般地發展並享受後段長而幸福的繪畫生涯。

據統計，格里斯十七年的創作中，繪有六百廿一件作品，而二百廿一件繪於一九二二至一九二七年，即是說在最後有病痛的五年間，平均每月可畫三到四幅的作品，令人佩服他的創造力。

在逝世前，格里斯對兒子說：「我沒有留什麼給你和喬塞特。」主要經營格里斯繪畫的坎維勒也在他去世後，把所有格里斯的畫清理賣出，供給喬治攻讀化學的學費，畢卡索則介紹喬塞特到香奈兒服裝公司工作。

一九二八年，坎維勒在他的「西蒙畫廊」為格里斯舉行了一個回顧展，之後評論家們寫了一些專文評介。那個時代，格里斯的名聲在藝術圈內十分響亮，但在龐大的法國群眾間並不怎麼有名，漸而在柏林、紐約和蘇黎世都為格里斯舉行展覽。一九五七年，坎維勒又在巴黎的「路易斯‧雷里畫廊」為他展出。格里斯逝世，而他的立體主義同僚各向其他方面發展，然立體主義的名聲不墜，其對藝術的影響持續不衰。一生幾乎都忠誠於立體主義創作的格里斯，他的藝術與名聲也就在人們談到立體主義時必然

格里斯　有玫瑰的構圖
1926 年　油彩畫布
92 × 73cm　私人收藏
（左頁圖）

會提及，可以說，格里斯與立體主義的歷史同在。

畢卡索與格里斯

　　送別了格里斯，與他在「洗濯船」開始相識的同鄉友人畢卡索，向坎維勒敘說：「我畫了一幅黑、灰、白的大畫，我不知道那代表什麼，但是我看到格里斯躺在他逝去的床上，這就是我的畫。」後來與格里斯疏遠的畢卡索也許早已預感到他的離世。

　　格里斯與畢卡索原是一見如故，在格里斯搬進「洗濯船」畫室的第一個月，畢卡索就請他吃飯。兩人以出生之地的言語交談，談個人在馬德里的一些往事，也談他們一前一後共同追隨過的老師卡邦湟羅，當然格里斯一定也到畢卡索畫室中欣賞過他的畫。

　　對這位年長他六歲的兄長，格里斯滿懷敬意。他要等到一九〇九年畢卡索離開「洗濯船」時才敢下筆繪畫。一九一二年他畫了一幅〈畢卡索畫像〉，即出示他真誠而熱烈的感情。他感激那位開啟他眼睛的人。

　　立體主義的先鋒者畢卡索並沒有直屬弟子，當然他也從來不想那樣做，他只在立體主義發展的最初幾年，與勃拉克有相當密切的繪畫關係。畢卡索知道格里斯作畫了，並且尋著自己開創的路子走去，他在意了。雖然他在一九一二年慫恿坎維勒給格里斯專營的合同，但大戰開始，坎維勒流亡瑞士，兩人的關係便緊繃。這位每天都創造新繪畫的人，以冷眼看他的小輩，踏著自己走過的那幾點，他甚至不悅他的美國作家朋友兼收藏家傑崔德‧史坦茵給格里斯的利益。

　　畢卡索不喜歡高談理論，有人詢問他繪畫方面的問題時，他常以一個玩笑、一句俏皮話就打發了，他認為立體主義在於追求造形的目的，這就夠了。而在這方面，可不還有尚多「未開發之地」等人去探尋？格里斯就如同勃拉克一般勇往前去，並以不滅的忠誠擁抱立體主義。格里斯成為立體主義殿堂的守護人、這個運動的使徒。

　　即使畢卡索與格里斯保持了距離，他還是承認格里斯在立體

主義裡的某種合法性。畢卡索完全不能接受黃金分割派的格列茲與梅占傑取用他的發現，但他還是認許格里斯在實踐與理論上所作的努力。當佩脫‧路易‧加維茲問起立體主義的詮釋時，畢卡索回答了：「到格里斯的家去問，他比我知道怎麼解釋立體主義，他是宣道者。」

畢卡索後來又跟坎維勒提到，他必得承認他在立體主義時期繪畫的承傳者格里斯：「那是好的，一個畫家知道他在做什麼。」

格里斯的人與藝術精神

一九〇八年，畫商坎維勒到「洗濯船」畢卡索的畫室時，他從窗子瞥見一個年輕的西班牙人，他認識這人在報上作的插圖。這是一段他們接近廿年合作關係的開始。遲至一九四六年坎維勒才在書上發表他對格里斯的印象：「我覺得他長得漂亮，他的頭髮褐色，皮膚略暗，若說他是西班牙人的典型，不如說他更是克里奧人的化身，那種黑白混血的模樣，他的臉上最明顯的是那很大的眼睛，褐棕色，眼白泛微藍。」傑拉都‧迪也哥說：「他看起來不怎麼像西班牙人，而像是一個阿拉伯人，在他的工作室中，你會看到他打著赤腳、穿著插滿畫筆的工人服及褐色頭髮的圓頭。這是他畫家的標誌。」

這樣外貌的畫家，坎維勒在一九一〇年看到他的水彩與最初油畫作品時感到：「有一種單純化，以及一種極端的謙遜。」他更說：「我越是認識這個謙遜而又不妥協的男孩，我越是對他關愛。」他又說：「這是我認識的朋友中最忠實又溫和的。」迪也哥也想到格里斯的「誠懇還有溫和，以及不馴的執拗」。格里斯的真情透露在他的藝術上，坎維勒又表示：「沒有人像他那麼純粹，在他身上最卓越的繪畫才能，緊繫著他最崇高的繪畫精神。」

格里斯單純的心，也是一顆熱烈的心，加泰蘭人的心。他或許厭惡鬥牛，但他喜歡佛朗明哥舞，朋友們見到他聽西班牙歌手唱故鄉的歌時熱淚盈眶。他建構嚴謹的繪畫時或透露出西班牙十六、十七世紀塞維爾畫派，如桑切茲、柯檀、瓦爾德‧雷阿爾或

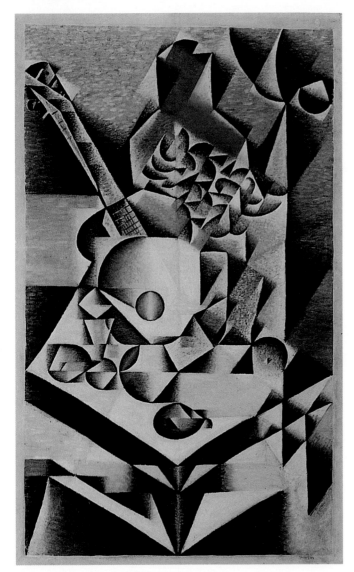

格里斯　花與吉他　1912年
油彩畫布　112.1×70.2cm
紐約現代美術館藏
格里斯於1912年與畢卡索交
往時所作油畫

朱巴蘭的感覺；也如坎維勒所說的：「這是種以黑色呈現的加泰
格蘭的熾熱。」摩理斯・雷納爾甚至說：「整個西班牙都在他的作
品裡，西班牙和他自己的憂悶，葛利哥、朱巴蘭、黎貝拉、賀雷
拉的青灰色，硫黃質和陰鬱的西班牙感。」

　　來到法國的西班牙人，不會忽視法國古典藝術的教養。他兒
子來到巴黎之後，格里斯有時帶他去羅浮宮，喬治說：「在那
裡，他出自內在地來解釋畫幅，好像那些畫是他畫的。」格里斯
自己說過：「如果在立體主義這種系統裡，我偏離了理想與自然

格里斯　畢卡索畫像
1912年　油彩畫布
92×73cm　芝加哥藝
術學院藏（右頁圖）

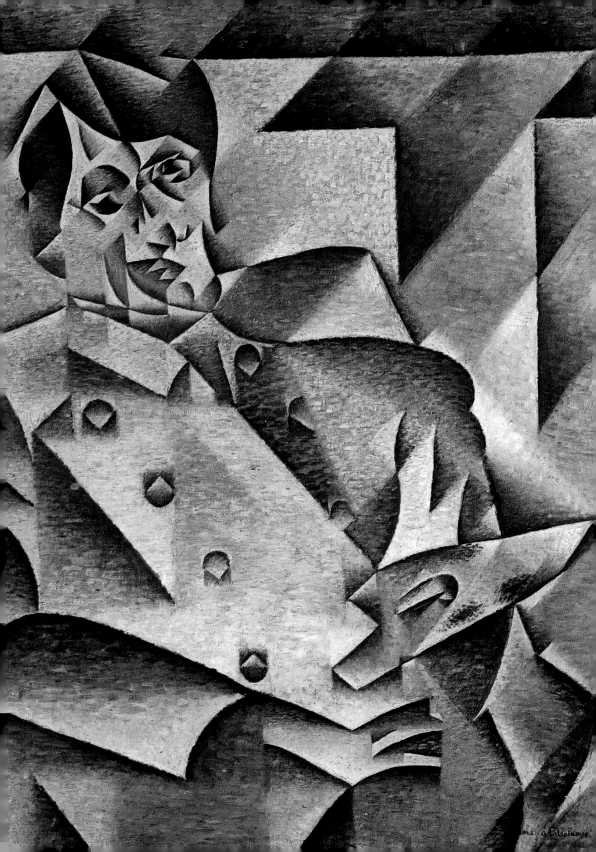

的繪畫，但在手法上，我沒有逃開羅浮宮所教我的，這即是繪畫的資源，大師們用過的，是恆常存在的。」他又說：「我可以借重夏丹的方式，而沒有因循他繪畫的外貌與他對現實的看法。」除此，他要「一種建立於精神上的新的審美」。

能唱歌、愛跳舞、畫立體主義繪畫的格里斯，其實「可能是藝術史上特別如苦行僧一般的人，服從他主控的繪畫審美原則」。他的所有作品是一種「理性壓制的熱情，掩蓋的熱情」，「一種極嚴謹定理的外貌」。如瓦德馬・喬治所說的，也如格拉斯・庫帕所說：「格里斯或即是莊嚴的趣味，他探及沉隱之感與事物的沉思。」

格里斯的言談

「跟璜・格里斯在一起，沒有簡短的言談，因為他總是不停地講，非常容易與人溝通。他在理論方面十分健談，我記得一天我們從中午談到半夜。」一位友人吉耶摩・德・托爾這樣說。

一九二四年五月十五日，璜・格里斯應巴黎大學索邦本部「哲學與科學研究會」之邀，在米歇雷圓形講壇上作了一次演說，如詩人保羅・梵樂希說：「要談論繪畫，你得先感到抱歉。」格里斯在做開場白時先表示了歉意，而整場的演講，他都保持靜定，沒有觸及自己的繪畫，而是談「繪畫的可能性」。

「繪畫的唯一可能性是一種平面且著色的建構，不是所有的組合都是建構。」「氫和氧化合成水，是化學的建構，水和酒的混合，只是組合而非建構，也不是一種綜合。」「一幅畫則是一種綜合，就像所有建構是一種綜合。平面且著色的建構即是繪畫的技巧，是色彩與形的關係。」「如果審美是畫家與外在世界的整體關係，由於這種關係達成主題的表現，技巧即是形與色的整體關係，這就是構圖，也是一幅畫之達成。」而這種達成的目的在於「眼睛的愉快」，「所有繪畫暗示的能力都是可觀的，而每個觀者都可以自己試著賦予畫一個主題，因此必須預見、超越、認可這種暗示。」這種暗示即是抽象觀念。「即把抽象轉化為主題，這種建構

僅僅是來自繪畫的技巧。」「一幅沒有意向呈現的繪畫，在我看來只是沒有完成的技巧性習作。」「一幅忠實於摹仿對象的繪畫也不是真正的繪畫，它缺少審美。那只是對象的摹仿，而非主題。」

格里斯也曾回答報章雜誌的訪問（如 1919 年在羅馬的《造形價值》、1920 年在巴黎的《行動》），一九二一年他在巴黎的《新精神》做了「關於自己藝術問題的回答」。他說：「我以智慧、以想像來工作，我試著把抽象變得具體。」「我由抽象著手，以達成真正事實的呈示。」「我作的是一種綜合的、削減的藝術。」「我認為繪畫的建構要素是數學，即是抽象的一面，我要使它人性化。」「塞尚將一個瓶子轉變成一個圓柱體，而我從圓柱體開始創造出一特別類型的個體。我把圓柱體變成瓶子，一種特別的瓶子。」

格里斯自一九一九到一九二六年有十餘篇文章，作為有人對他提出立體主義詢問與採訪時的回答。一九二五年的一篇「回答有關立體主義之問題」，他又闡述了：「我從未有意地，且在深思熟慮後，要做一個立體主義畫家，而是因為朝著某個方向去做而被歸類。」「立體主義是一種描繪世界的新方法。」「立體主義開始時是某種分析，其中的繪畫成分不比物理學中的物理現象之描繪更多。」「現在稱為立體主義的審美要素，則都可由畫中的技巧測出，過去的分析已由物體間各種關係的表達方式而變為綜合。」格里斯自己認為不自覺地進入立體主義繪畫，而由分析到綜合完整地發展，雖然後期他自己也不自覺地自立體主義轉出，而達到內在自我直接呈現於畫面的屬於格里斯自己的繪畫。雖如此，格里斯從沒有提出其他繪畫審美的口號，比較其他立體主義的畫家，格里斯還是一位忠實的立體主義者。

保羅・愛呂雅的贈詩

璜・格里斯逝世後廿年，超現實主義詩人保羅・愛呂雅（Paul Eluard，1895～1952）再解讀他的繪畫，寫有一詩，詩名：〈璜・格里斯〉。

璜・格里斯

白天要感謝　夜晚要當心
那世界半邊的溫柔
另半邊現出盲目的嚴峻

血脈中可讀到不受恩寵的存在
受侷限的空間　輪廓的美
封固著熟悉物件的環節

桌子　吉他和空玻璃杯
在盈滿土地的面積上
白色的畫布夜晚般的樣貌

桌子要自己擺好
燈成了陰影的核
新聞紙一半被丟棄

雙倍的白日　雙倍的夜
兩物件重疊為一物件
永遠黏著的一體
將世界塞滿字語一無所用
牆不能把回音固為永恆
瞬息即逝的生活　重複的背景
該保存有效的圖像
在路上可讀到人飢人渴
以及他們非凡需求的愛的物件

詩人保羅・愛呂雅與畢卡索合影

生存的義務　生存的熱愛
死者的墓石由蟲磨粉而製
黏黏的花葉苞如貪婪的吻

而順理安排的物件產生示意
主宰者在質料上的最高示意
能示意物件釋放為有效的圖像

保羅・愛呂雅　一九四八

170

璜・格里斯素描與
石版畫作品欣賞

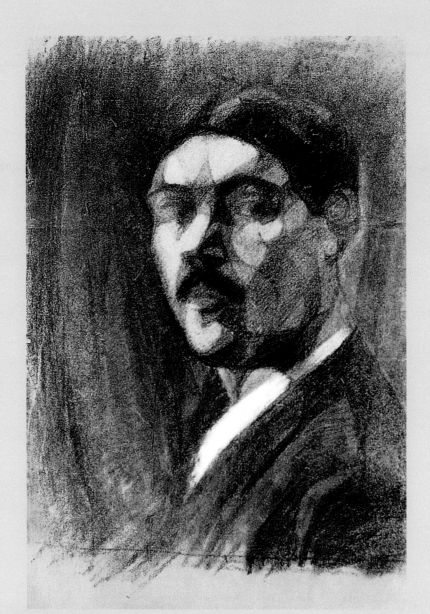

格里斯　自畫像Ⅰ　1909～10年　炭筆畫　48×31.5cm
巴黎路易斯・雷里畫廊藏

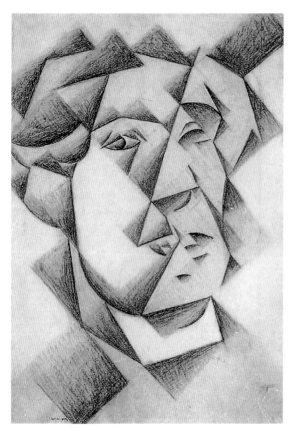

格里斯　自畫像　1910～11 年（左上圖）
鉛筆畫　44.5×32cm

格里斯　雷維第畫像　1918 年
鉛筆、紙板　60×40.5cm（右上圖）

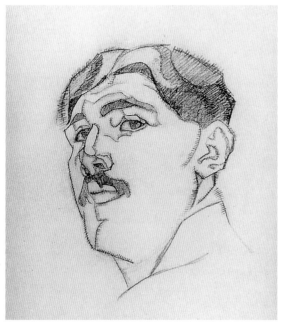

格里斯　自畫像　1910～11 年
鉛筆畫　48×31.2cm

格里斯　壺與牛奶瓶　1911 年
鉛筆畫　48 × 31cm

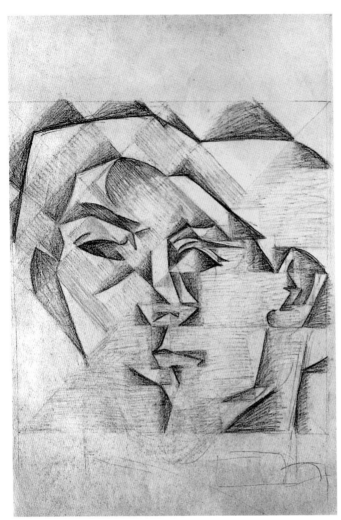

格里斯　女子頭像　1911 年　炭筆畫　48 × 31.5cm

格里斯　壺與燈　1911 年　鉛筆畫
48 × 32cm

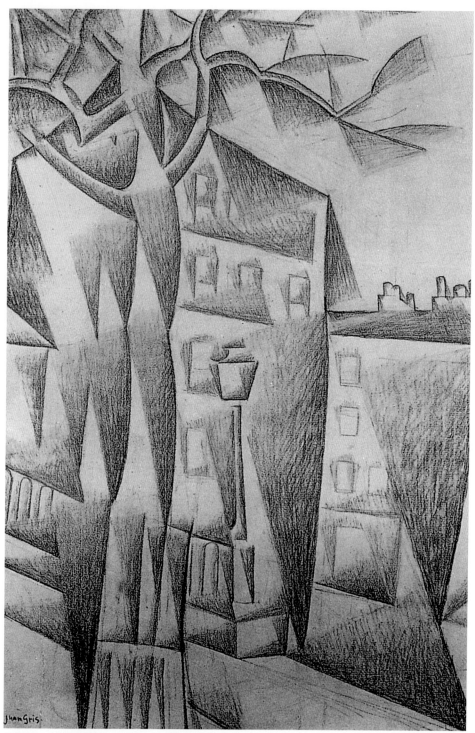

格里斯　拉維孃廣場　1912年　鉛筆畫

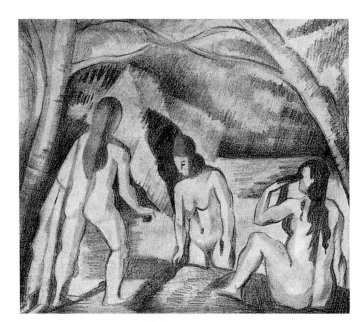

格里斯　根據塞尚作品的浴女圖
1916年　鉛筆、紙　28 × 39cm
蘇黎世私人收藏

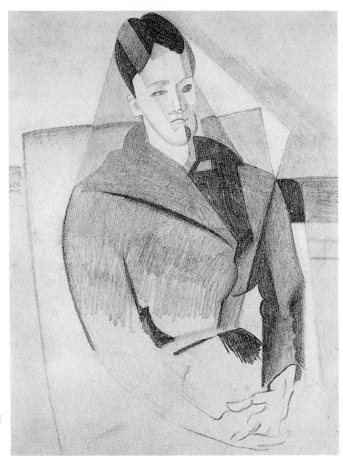

格里斯　根據塞尚作品的塞尚夫人畫像
1916年　鉛筆、紙　22 × 17cm
巴黎私人收藏

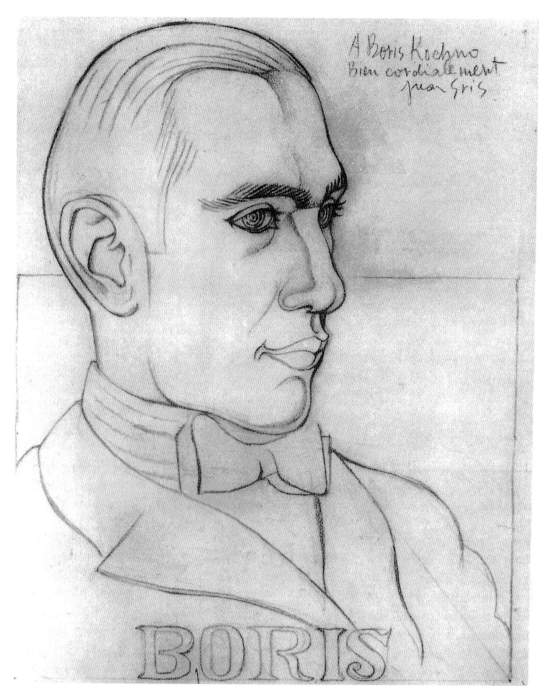

格里斯　勃里斯‧科切諾畫像　1921 年　鉛筆、紙　31×24cm

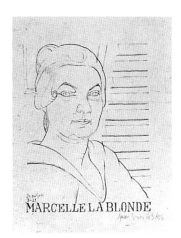

格里斯　金髮瑪塞兒畫像
1921 年　石版畫　40 × 32.5cm

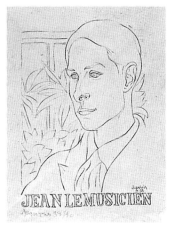

格里斯　音樂家約翰畫像
1921 年　石版畫　40 × 32.5cm

格里斯　坎維勒夫人畫像　1921 年　鉛筆、紙　32.5 × 26cm
巴黎私人收藏

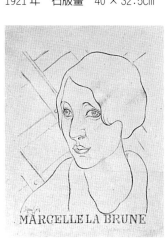

格里斯　棕髮瑪塞兒畫像　1921 年　石版畫　40 × 32.5cm

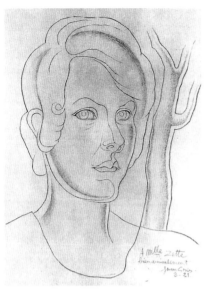

格里斯　路易絲·哥棟畫像　1921 年
鉛筆、紙　34 × 26cm

格里斯　提獻給馬賽爾·德麥勒
1923 ～ 24 年

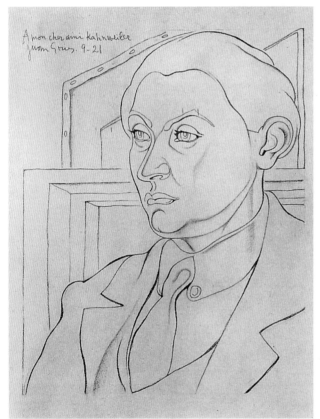

格里斯　賈科普畫像　1916 年
炭筆、紙板　29.5 × 22.5cm

格里斯　坎維勒畫像　1921 年
鉛筆、紙　32.5 × 26cm
巴黎私人收藏

璜‧格里斯年譜

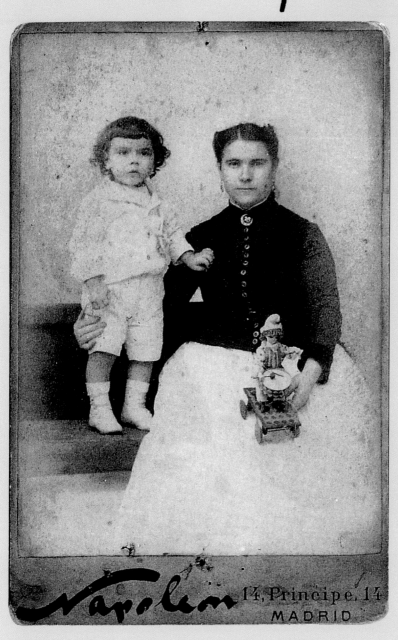

荷塞‧貢扎雷茲（格
里斯）與其褓姆及他
的第一件玩具小丑攝
於馬德里　1889年

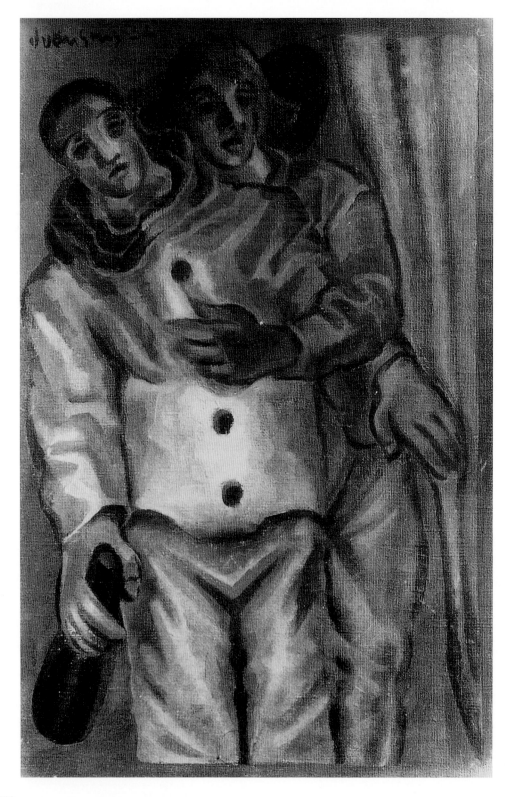

阿勒干與皮也羅
1924 年
油彩畫布 41 × 27cm

一八八七	三月廿三日，荷塞 - 維克多利安諾‧貢扎雷茲（後來以璜‧格里斯聞名）生於西班牙馬德里。他是加泰蘭富商格雷哥里歐‧貢扎雷茲和安達盧西亞女子伊莎貝‧佩雷茲的第十三個孩子。
一九〇四	十七歲。跟隨荷塞 - 瑪琍亞（莫雷諾）‧卡邦湟羅習畫。
一九〇六	十九歲。爲秘魯詩人荷塞 - 桑托斯‧邱卡諾的詩集作插圖。 爲馬德里的期刊《白與黑》和《馬德里喜劇》作插圖。來到巴黎，不久住進拉維孃街十三號「洗濯船」畫室，成爲畢卡索的鄰居，結識詩人阿波里奈爾、賈科普、撒爾蒙。爲《奶油碟》、《錫罐樂》和《巴黎之聲》等作插圖。
一九〇七	廿歲。與詩人摩理斯‧雷納爾相識。
一九〇八	廿一歲。認識畫商坎維勒。
一九〇九	廿二歲。四月九日，女友露西‧貝蘭生下兒子喬治‧貢扎雷茲。
一九一一	廿四歲。賣畫給克羅維‧撒勾特。
一九一二	廿五歲。春天參加「獨立沙龍」，十月加入「黃金分割」展覽。與坎維勒簽訂第一紙合同。
一九一三	廿六歲。認識伴侶喬塞特。 八月至十一月，到塞瑞度假，畢卡索與馬諾羅也同行。
一九一四	廿七歲。六月到十月，與喬塞特住到卡里烏，在那裡他們遇到馬諦斯與馬楷。 傑崔德‧史坦茵與雷昂斯‧羅森貝格購買格里斯的畫。
一九一五	廿八歲。常與梅占傑見面。 作雷維第《散文詩》一書的插圖。 結束史坦茵的資助，其畫由羅森貝格收購。
一九一六	廿九歲。九月至十一月，與喬塞特住到波里爾，靠近

格里斯之子喬治六歲時
攝於馬德里 1915 年

格里斯與喬塞特攝於「洗濯船」畫室　約1917年

　　　　羅須之地。

一九一七　卅歲。與雕塑家里泊齊茨來往密切。
　　　　作了一件石膏上色的雕塑〈阿勒干小丑〉（現存費城美
　　　　術館）。
　　　　十一月，結束與雷昂斯‧羅森貝格的三年合同。

一九一八　卅一歲。四月，與喬塞特回到波里爾，停留至十一
　　　　月。
　　　　爲保羅‧德梅的《巴黎之美》著作作插圖。

一九一九　卅二歲。二月在義大利的《造形價值》期刊發表文
　　　　章。
　　　　四月，在雷昂斯‧羅森貝格的「致力現代畫廊」展出
　　　　一九一六至一九一八年的作品，共五十幅。

格里斯（後排左一）於杜然地方與友人合影　1918 年

為雷維第的《入睡的吉他》作插圖。

八月，因戰爭留在瑞士的坎維勒再與格里斯聯繫。

德國杜塞道夫畫商阿弗瑞德·弗列須坦購買格里斯的畫。

一九二〇　卅三歲。在巴黎「黃金分割」團體中展出，也展於獨

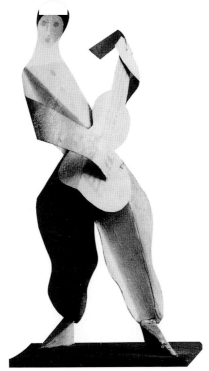

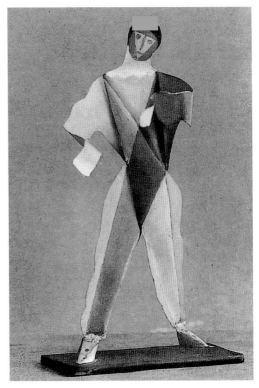

格里斯　彈吉他的丑角　1923年
銅板、彩繪　高30cm

格里斯　丑角　1923年　金屬片、彩繪　高30cm
私人收藏

立沙龍。

與坎維勒重新簽訂合同。坎維勒在巴黎阿斯托街開了
「西蒙畫廊」。

得肋膜炎，住帖農醫院。

八月到十月，與喬塞特到波里爾休養。

一九二一　卅四歲。致力現代畫廊展出格里斯作品。

四月，受舞蹈家塞吉・戴亞基列夫之邀到蒙地卡羅，
原本為「四幕佛朗明歌舞」作服裝與佈景設計，後來
只改為替節目單畫些人物插圖。

四月廿九日到邦都爾，六月廿二日經坎涅回到巴黎。

六月十三、十四日，坎維勒畫廊戰前收藏的作品在德
盧奧大廈拍賣，格里斯的畫價低於畢卡索、勒澤、德

曼・雷　瑛・格里斯
1922年7月攝影（左頁圖）

　　朗、弗拉明克、梵・鄧肯。

　　和喬塞特到塞瑞。

一九二二　卅五歲。四月回到巴黎，遷居布隆尼，市政廳街八

　　　　　號，居住在該地直到去世。

　　　　　十月三日，進行手術，住院一星期。

　　　　　十一月，戴亞基列夫向格里斯商請爲舞劇「牧羊女的

15-7-25

327

Mon cher ami

Merci beaucoup de votre livre qui m'a vivement intéressé.
Vous avez bien raison d'attaquer le décor et l'art appliqué (art pillé).
Les poison de la peinture c'est le tableau décoré. Lorsque l'imagination et les moyens manquent, on décore la toile pour faire joli.
Merci encore d'avoir accroché une toile de moi dans votre pavillon.
Bien amicalement votre
Juan Gris
8 rue de la Mairie - Boulogne/Seine

誘惑」作佈景與服裝設計的草圖。

一九二三　卅六歲。三月在西蒙畫廊展出。

六月，再承戴亞基列夫之請，爲凡爾賽宮的節慶作鏡宮的佈景設計，夏天又爲古諾的歌劇「鴿子」的演出作設計。

在德國雜誌《Der Querschuitt》發表「有關我繪畫的幾點闡述」。

戴亞基列夫又請格里斯爲夏布里耶的歌劇「壞教養」的演出作設計。

一九二四　卅七歲。在「牧羊女的誘惑」、「鴿子」和「壞教養」

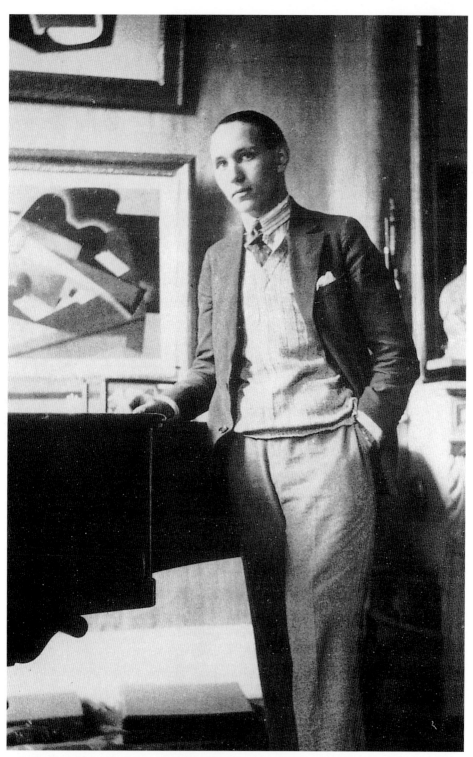

格里斯的兒子喬治・貢扎雷茲 17 歲時來與格里斯相聚，攝於其父作品前

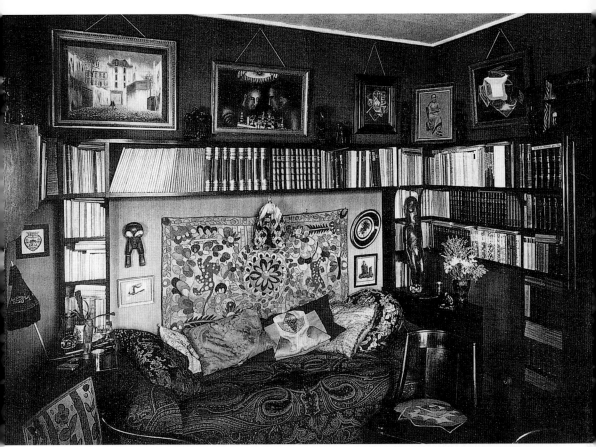

坎維勒位於布隆尼宅邸的小客廳，格里斯為其座椅上方的掛毯設計畫繪，牆上有格里斯、拉斯科與蘇珊‧羅傑的作品　1926～27 年

　　　　　　　　的演出之後，與喬塞特二月初回到布隆尼。

　　　　　　　　爲撒拉克盧的書《摔碟子的人》作插圖。

　　　　　　　　五月十五日，在巴黎大學索邦本部演講，講題爲「繪畫的可能性」。

　一九二五　　卅八歲。一月，在《藝術生活的簡報》發表「立體主義者」一文，此文再以「答覆」的標題刊登於《歐洲年鑑》上。

　　　　　　　　四月，在杜塞道夫的弗列須坦畫廊舉行展覽。

　　　　　　　　保羅‧羅森貝格向格里斯提出簽訂專營合同，格里斯拒絕。

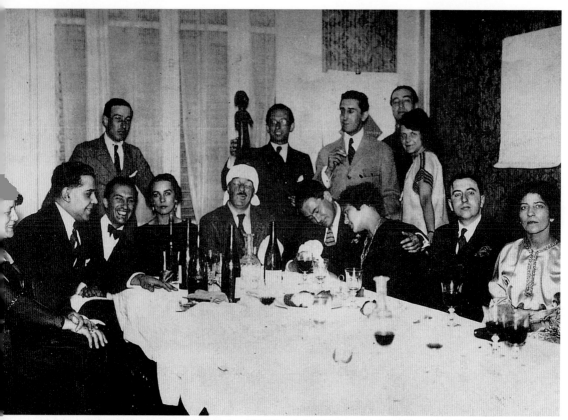

維多帕夫婦家中晚宴，左起：坎維勒夫人、格里斯、史坦奈維奇、（立者不明）、喬塞特、勒澤、（立者：不明、德梅、瓦德馬·喬治、路易斯·雷里）、坎維勒、勒澤夫人、維多帕、德梅夫人

為特里斯坦·查拉的《雲的手帕》作插圖。

十一月，與喬塞特到蔚藍海岸度假。

一九二六　卅九歲。感染支氣管炎。

為傑崔德·史坦茵的《一本包括一個妻子有一頭牛的書》，為拉迪格的《德尼斯》作插圖。

四月份，與喬塞特回巴黎。

兒子喬治自馬德里來相聚。

十一月，與喬塞特及喬治到耶爾度假，氣喘連續發作。

一九二七　四十歲。一月廿二日，在濱海阿爾卑斯山省發現尿毒

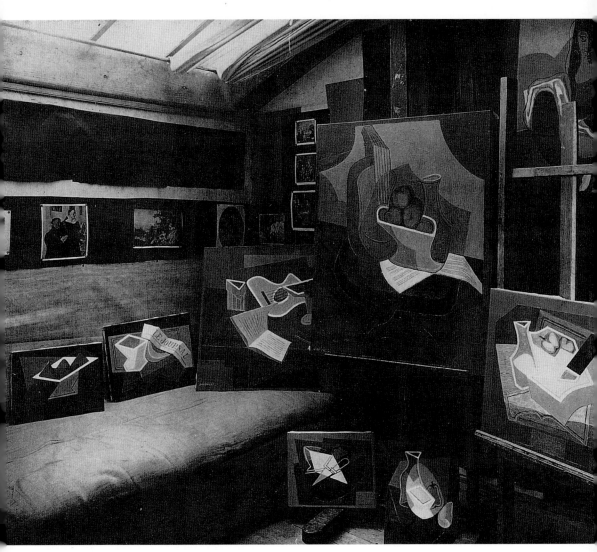

格里斯的畫室（攝於 1927 年畫家過世之後）

症，格里斯、喬塞特與喬治回到巴黎。

自二月起，病痛加劇，四月略為好轉後，隨後又趨嚴

重。

五月十一日，逝於布隆尼的醫院。

五月十三日，葬於布隆尼墓園。

國家圖書館出版品預行編目資料

格里斯：立體主義繪畫大師 =Juan Gris /
陳英德, 張彌彌合著. -- 初版.
-- 台北市：藝術家，民 92
面；　公分 ---（世界名畫家全集）

ISBN　986-7957-68-7（平裝）

1. 格里斯（Gris, Juan, 1887 ～ 1927）-- 傳記
2. 格里斯（Gris, Juan, 1887 ～ 1927）-- 作品評論
3. 畫家 - 西班牙 -- 傳記

940.99461　　　　　　　　　　　92005681

世界名畫家全集

格里斯 Juan Gris

陳英德、張彌彌／合著　何政廣／主編

發行人　何政廣
編　輯　王庭玫、黃郁惠、王雅玲
美　編　柯美麗
出版者　藝術家出版社
　　　　台北市重慶南路一段 147 號 6 樓
　　　　TEL：(02)2388-6715
　　　　FAX：(02)2331-7096
　　　　郵政劃撥：0104479 ～ 8 號 藝術家雜誌社帳戶

總 經 銷　　時報文化出版企業股份有限公司
　　　　　　桃園縣龜山鄉萬壽路二段351號
　　　　　　TEL：（02）2306-6842

分　　社　台南市西門路一段 223 巷 10 弄 26 號
　　　　　TEL：(06)2617268
　　　　　FAX：(06)2637698
　　　　　台中市潭子鄉大豐路三段 186 巷 6 弄 35 號
　　　　　TEL：(04)25366234
　　　　　FAX：(04)25331186

製版印刷　炬曄企業有限公司
初　　版　中華民國 92 年 4 月
定　　價　新臺幣 480 元

ISBN 986-7957-68-7
法律顧問　蕭雄淋
版權所有　不准翻印
行政院新聞局出版事業登記證局版台業字第 1749 號